兰花精选

经·典·名·画·高·清·本

墨点美术 ◎ 编著

浙江人民美术出版社

目 录

历代经典名画高清本　兰花精选　墨点美术／编著

图书在版编目（ＣＩＰ）数据

兰花精选／墨点美术编著．-- 杭州：浙江人民美术出版
社，2017.1
（历代经典名画高清本）
ISBN 978-7-5340-5479-2

Ⅰ．①兰… Ⅱ．①墨… Ⅲ．①兰科-花卉画-作品集-
中国 Ⅳ．①J222

中国版本图书馆 CIP 数据核字（2016）第 288507 号

出版发行：浙江人民美术出版社
地　　址：杭州市体育场路 347 号
责任编辑：程　璐
责任校对：余雅汝
责任印制：陈柏荣
印　　刷：武汉精一佳印刷有限公司
版　　次：2017 年 1 月第 1 版　2017 年 1 月第 1 次印刷
开　　本：787mm×1092mm　1/8
印　　张：7
字　　数：7 千字
书　　号：ISBN 978-7-5340-5479-2
定　　价：32.00 元

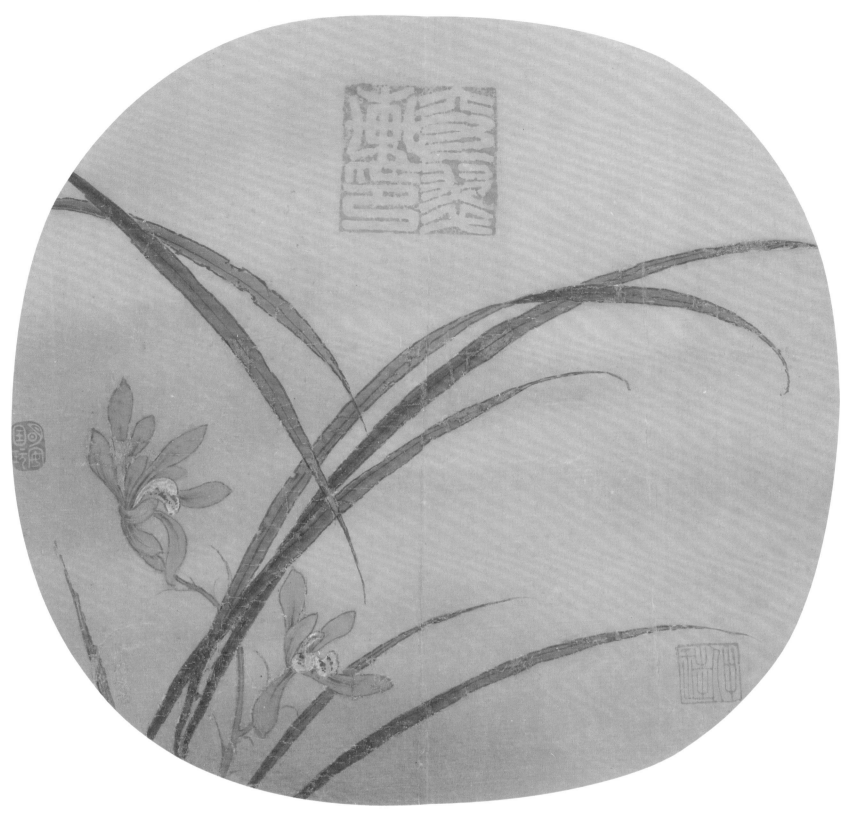

宋　佚名　秋兰绽蕊图　绢本设色　纵 25.3 厘米　横 25.8 厘米

作品介绍

　　图中所绘秋兰之叶修长优雅，兰花绽放，吐露馨香。兰叶用双钩描绘，再用深绿色填彩，兰叶挺直而有力，兰蕊则用白粉加淡墨点画。构图简洁，优雅脱俗。

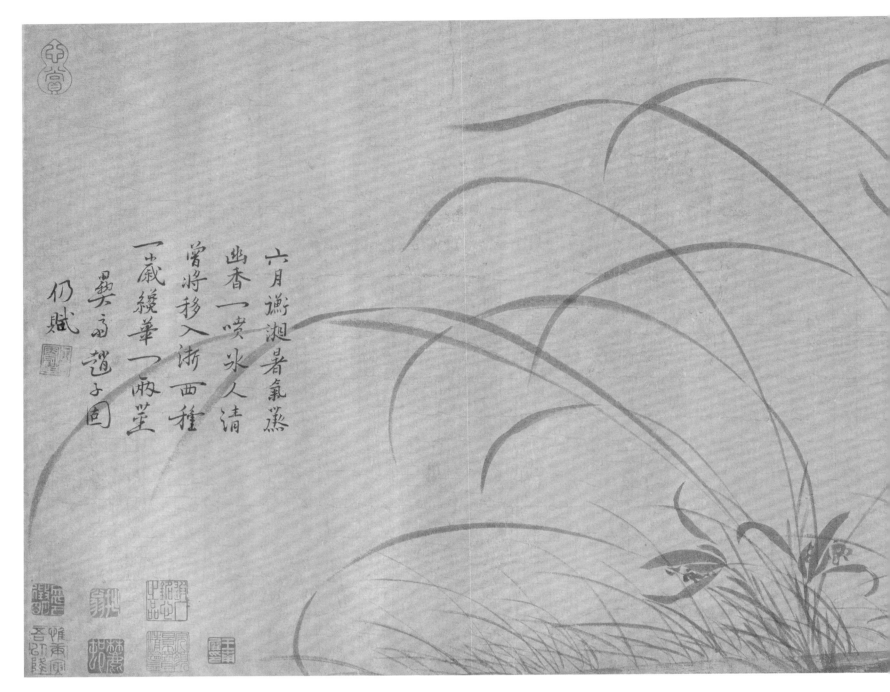

宋　赵孟坚　墨兰图　纸本水墨　纵 34.5 厘米　横 90.2 厘米

作品介绍

　　赵孟坚擅长画梅、兰、竹，用笔流畅自由，用浅浅的淡墨加以描绘，让画面显得隽雅清秀。图中画有两丛兰，兰叶飘逸舞动，兰花则用淡墨点画，呈现出婀娜多娇的姿态，使画面呈现流利而干净的效果。

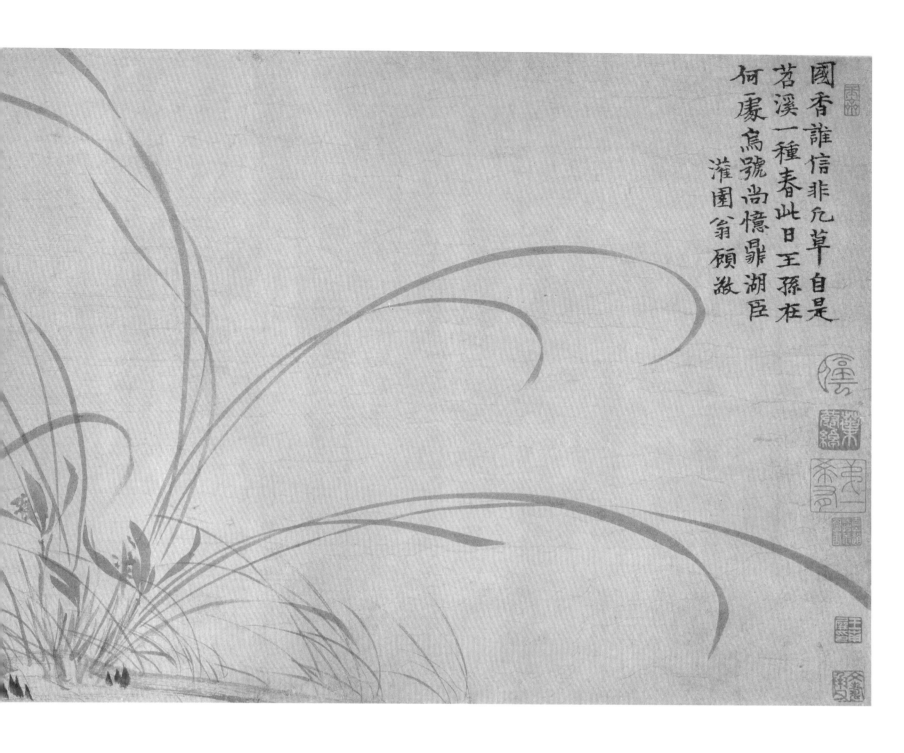

國香誰信非凡草自是
茗溪一種春此日王孫在
何處烏號尚憶鼎湖臣
灌園翁顧敬

3

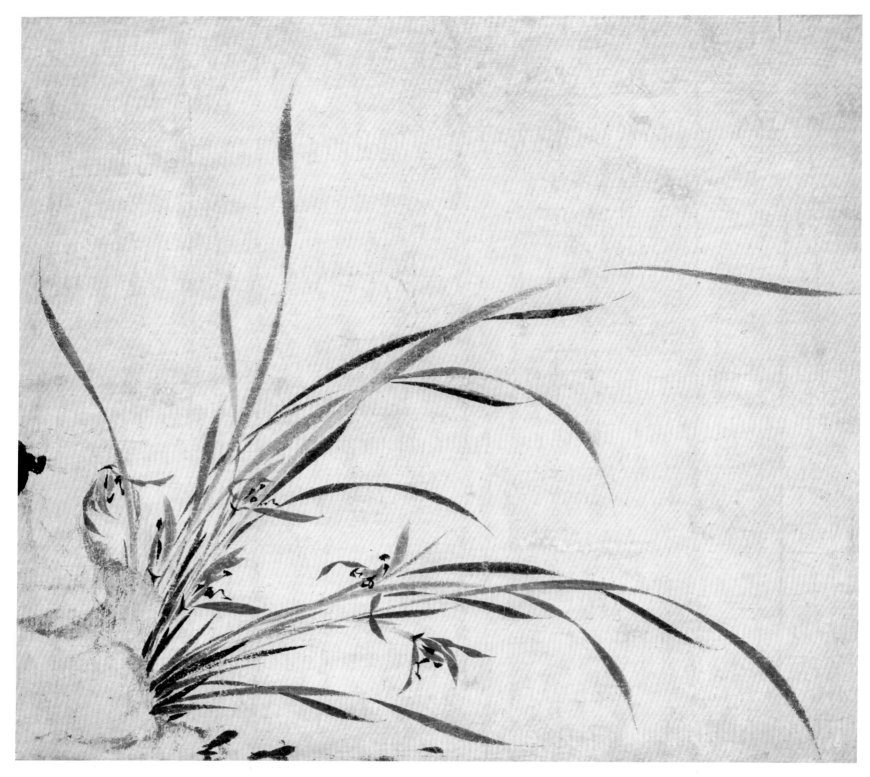

元 普明 兰图 纸本水墨 纵 50 厘米 横 54 厘米

作品介绍

　　此幅图绘有丛兰，简洁而清雅。画中是生长在荒郊野外的空谷幽兰，兰花从左下角的土石生长出来，一簇向上、一簇向右，仿佛遗世独立，给画面增加了一份圣洁感。

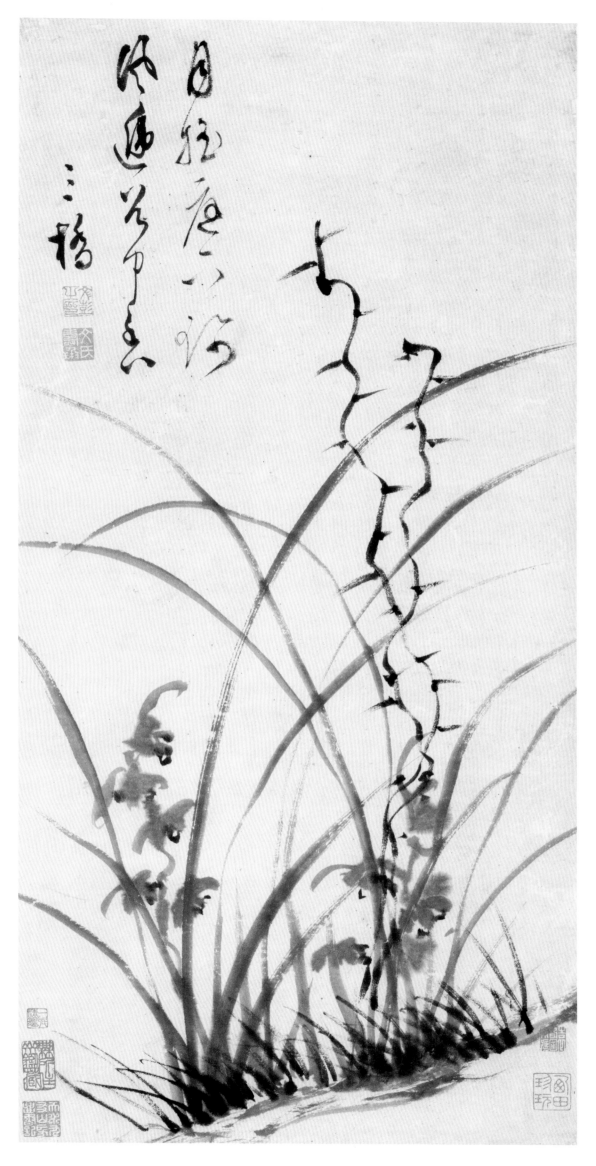

明　文彭　墨兰图
纸本水墨　纵 65 厘米　横 31.2 厘米

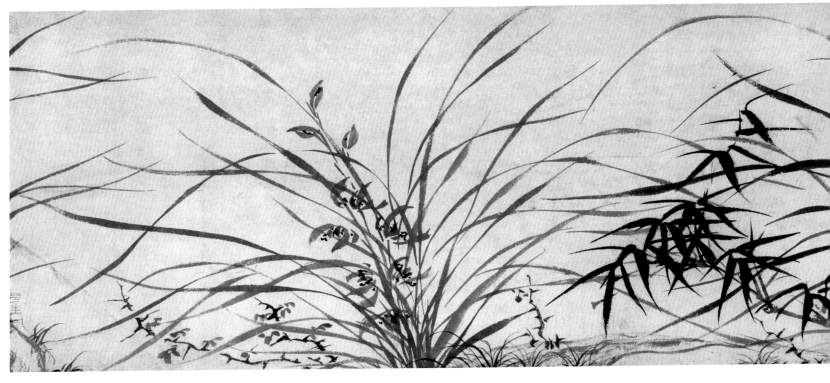

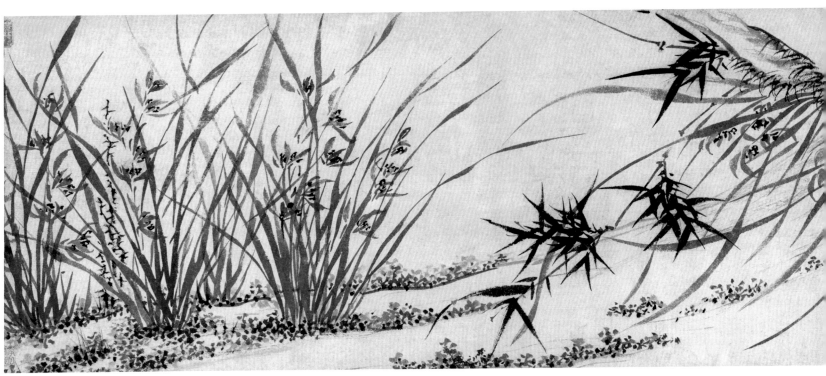

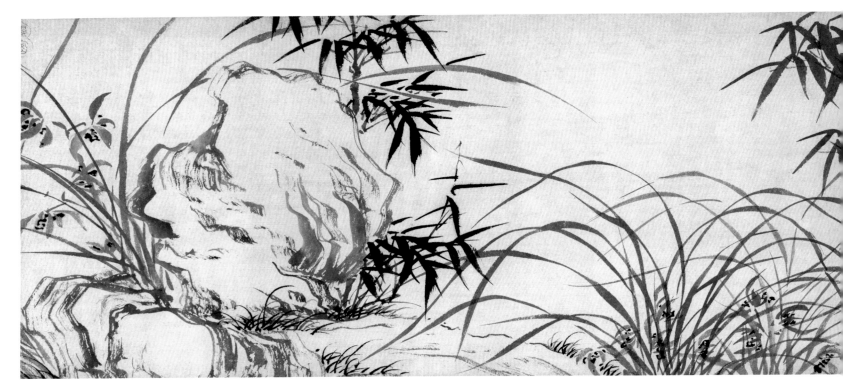

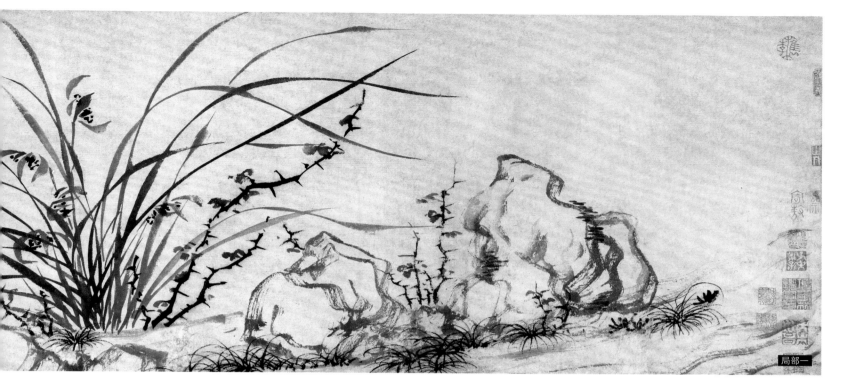

局部一

局部二

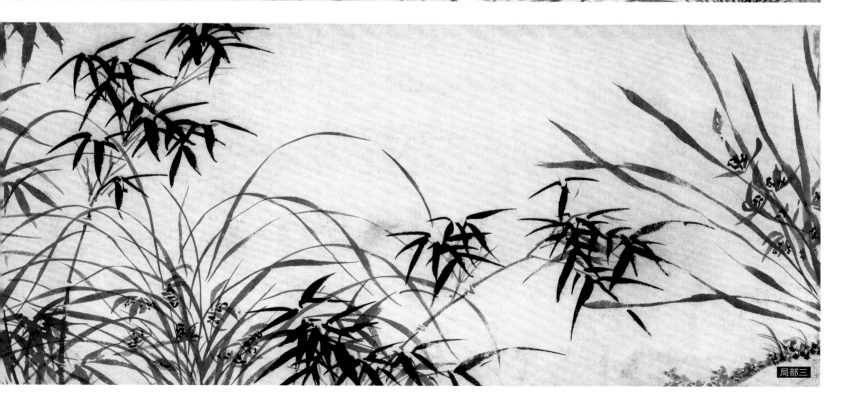

局部三

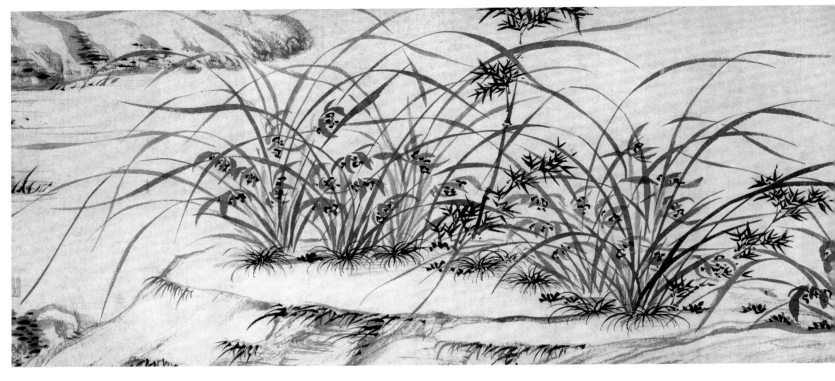

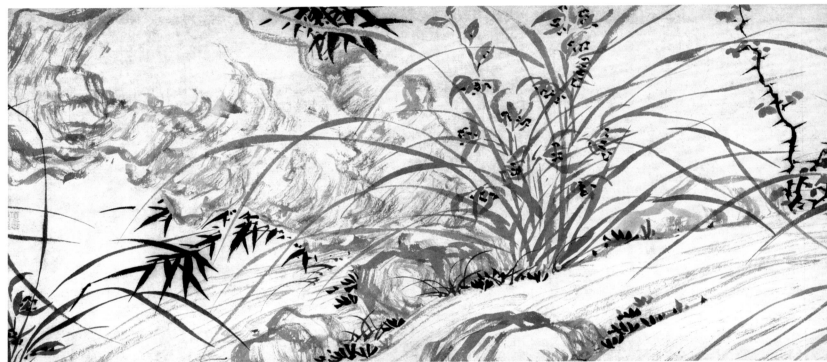

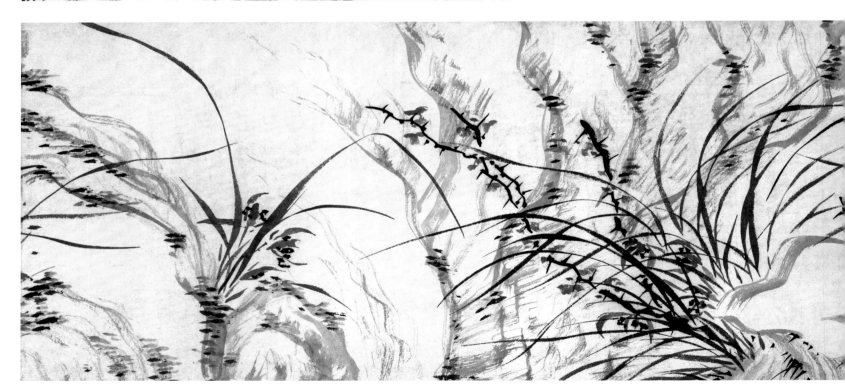

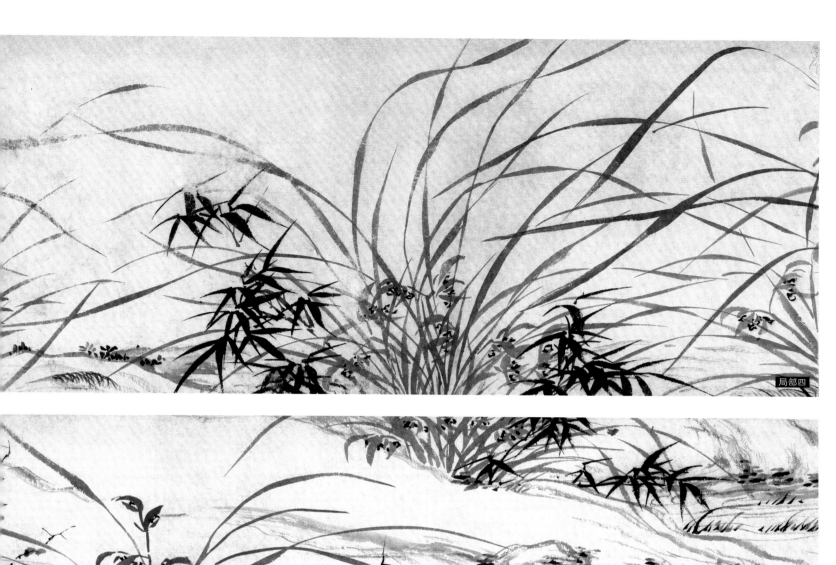

局部四

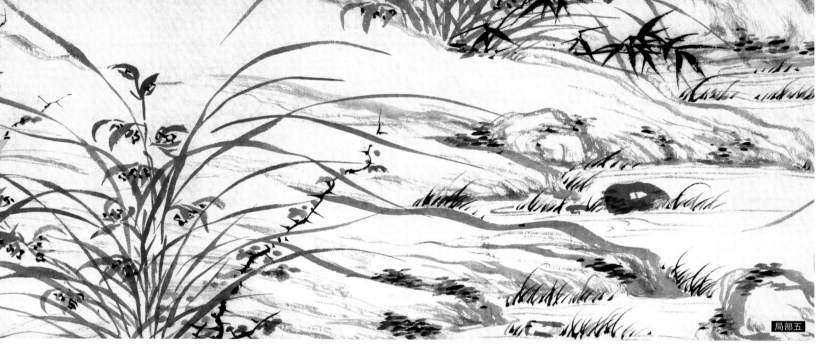

局部五

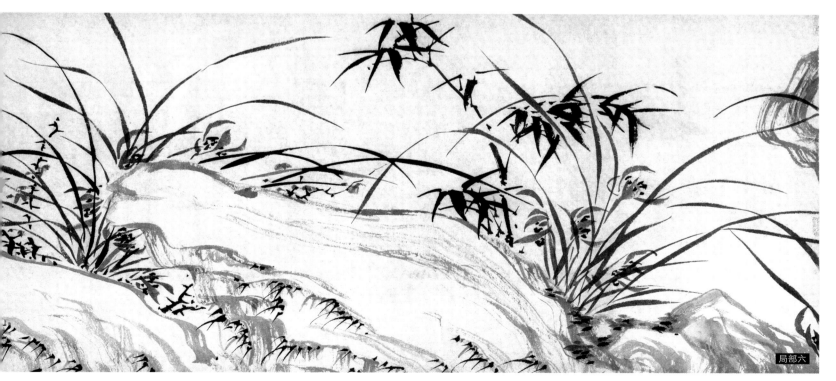

局部六

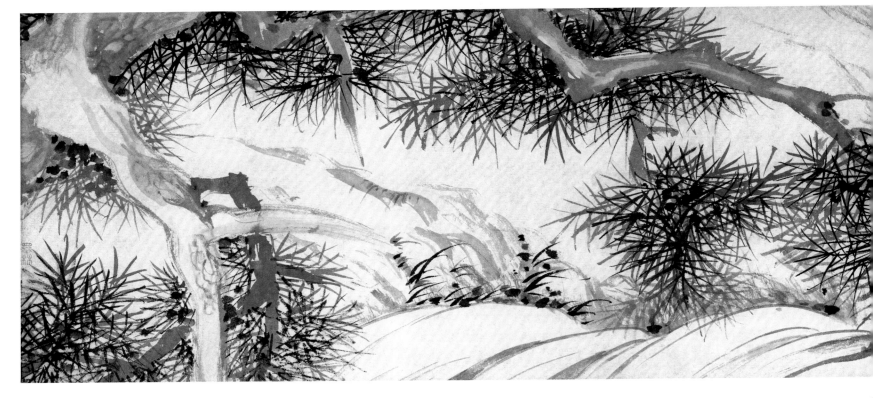

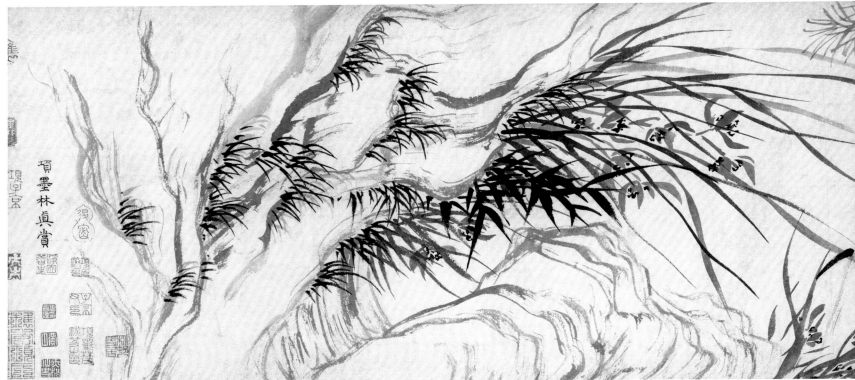

明　文徵明　漪兰竹石图　纸本水墨　纵 31 厘米　横 1557.5 厘米

作品介绍

　　此幅画以兰花为主体，竹石为辅，每簇兰花相互穿插，兰花山石相互映衬，疏密得当，各丛兰花变化多端，呈现出各种姿态。画面生动地表现出了兰花的风韵，兰花的幽香自然浮动于画面之中。

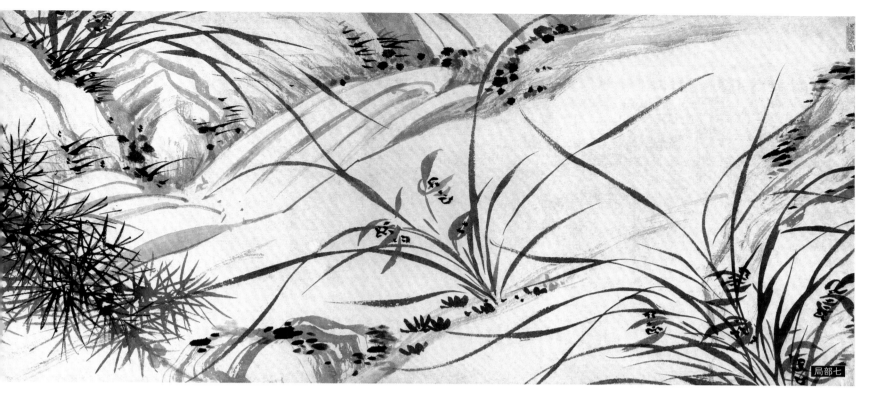

局部七

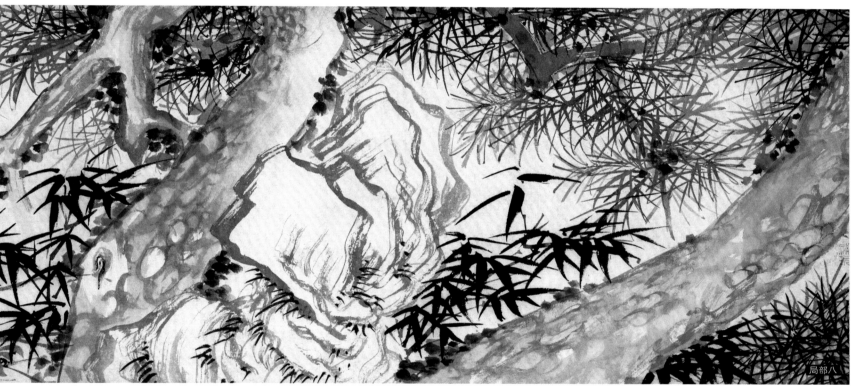

局部八

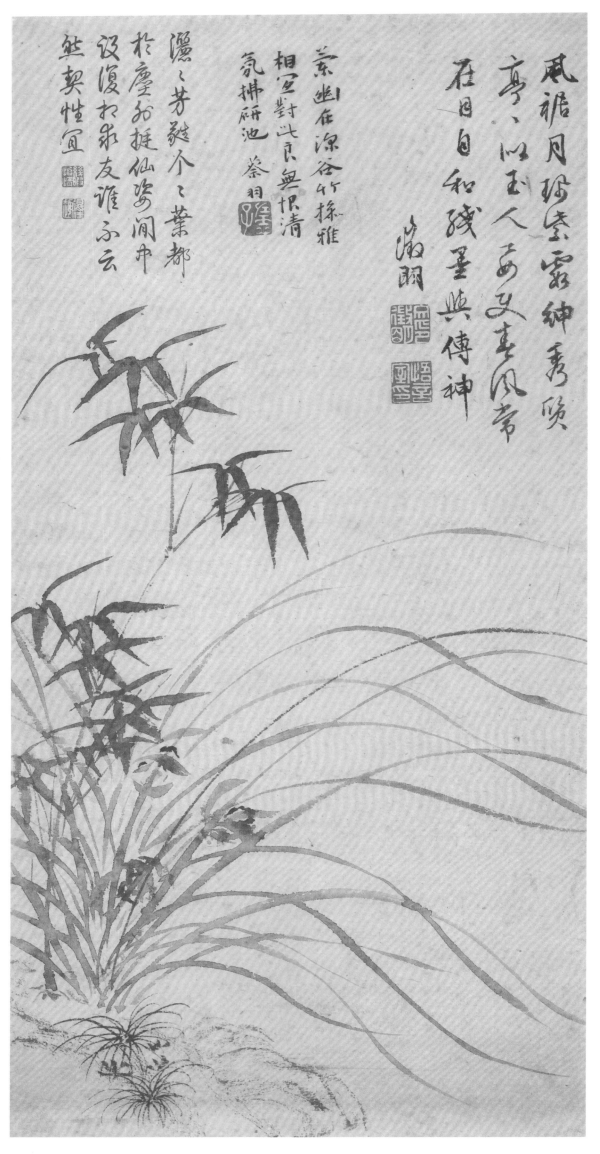

風裾月珮素霞紳壽頎
亭亭以玉人而又盡風神
在日自和殘墨與傳神
徵明

蒀幽在深谷竹孫雅
相宜對此良無恨清
氣拂研池蔡羽

瀟瀟芳㶁个个葉都
於塵勿挺仙姿閒卉
設復扣余友誰不云
然契性宜

明　文徵明　兰竹图
纸本水墨　纵46.5厘米　横23厘米

作品介绍

　　文徵明所画兰花清雅圣洁，幽香四溢。
这幅画合写兰花和竹子，用较深的墨画的
兰竹，用浅的墨色画兰花的花瓣。兰叶用
笔轻松，笔意潇洒，自然舞动，显得非常
生动活泼。

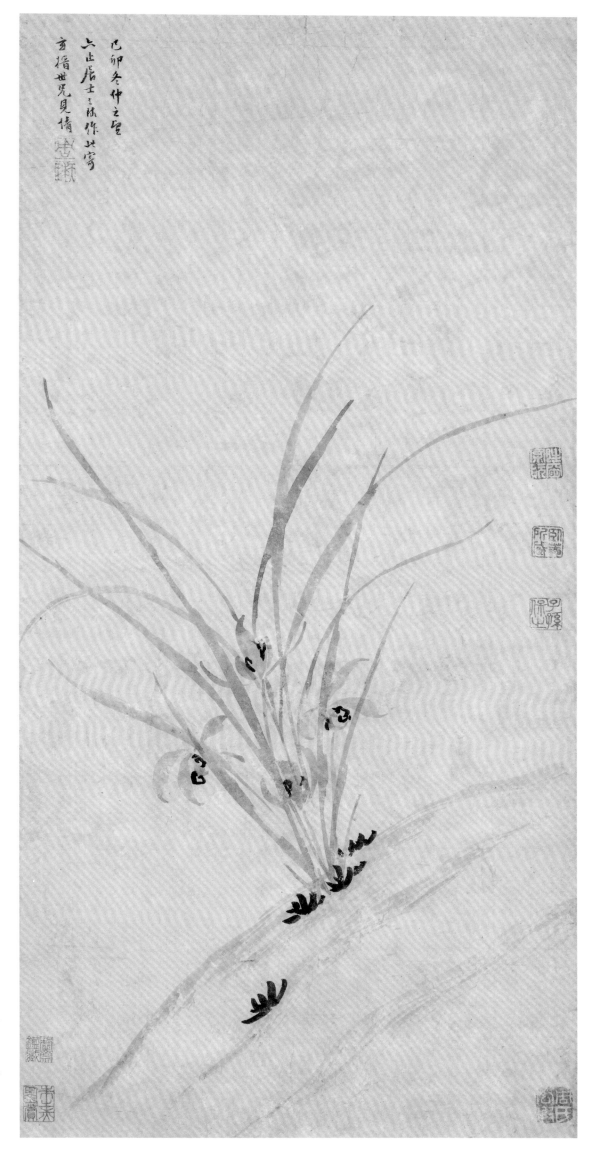

明　周天球　兰花图
纸本水墨　纵50.3厘米　横24.2厘米

作品介绍

　　此图仅画一株兰花，这株兰花的姿态生动婀娜。兰叶自由伸展，兰叶之间相互穿插，兰花绽放，秀美而优雅。兰叶用的墨色较深，兰花的墨色较淡，体现出书法的韵味。笔势一波三折，粗细有致，收放得当，断续合适，变化多端。画面中墨气扑面而来，把兰草的气质和韵味表现得十分生动。

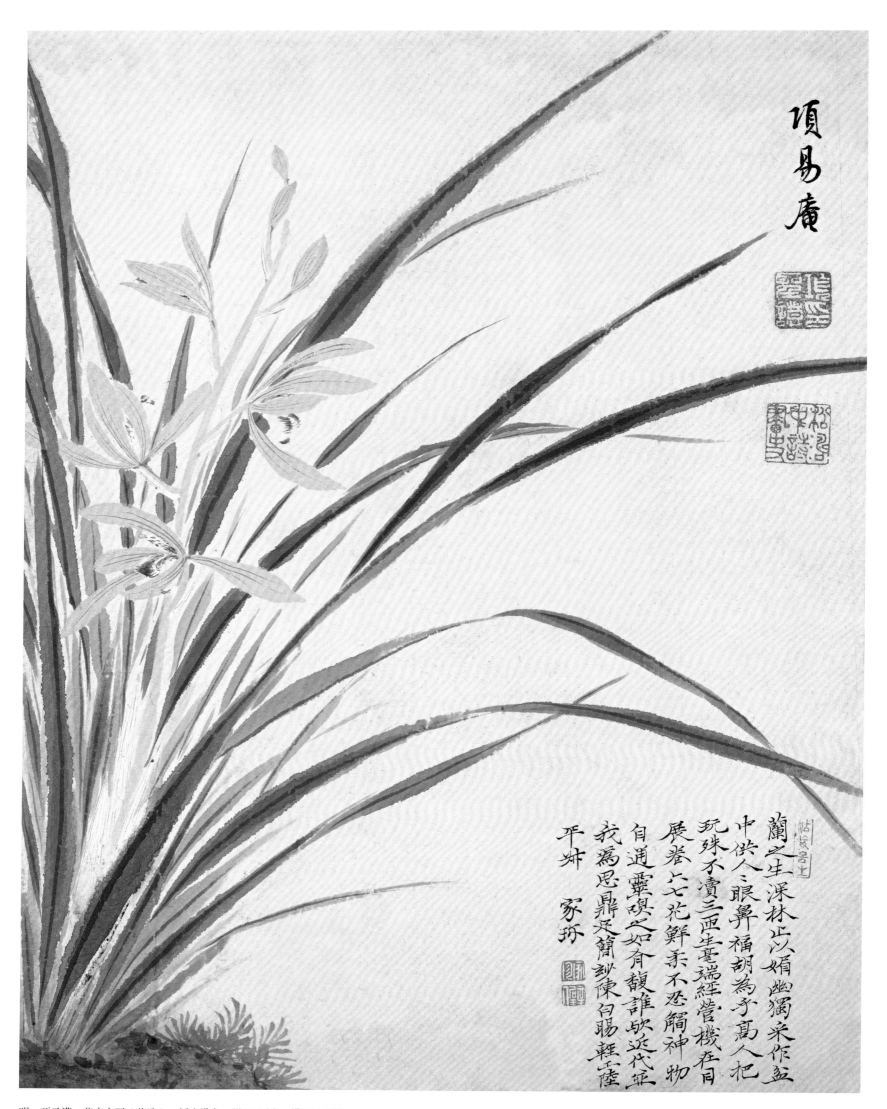

項易庵

蘭之生深林止以娟幽獨采作盆
中供人三眼鼻福胡為乎萬人把
玩殊不賣三亞生蕙端絪管機在目
展卷六七花鮮柔不恐觸神物
自通靈頑之如肴馥誰欷迭代雜
我為思鼎足簡紗陳白賜輕王陸
平艸 家珣

明 項聖謨 花卉十开（节选） 纸本没色 纵 31 厘米 横 23.8 厘米

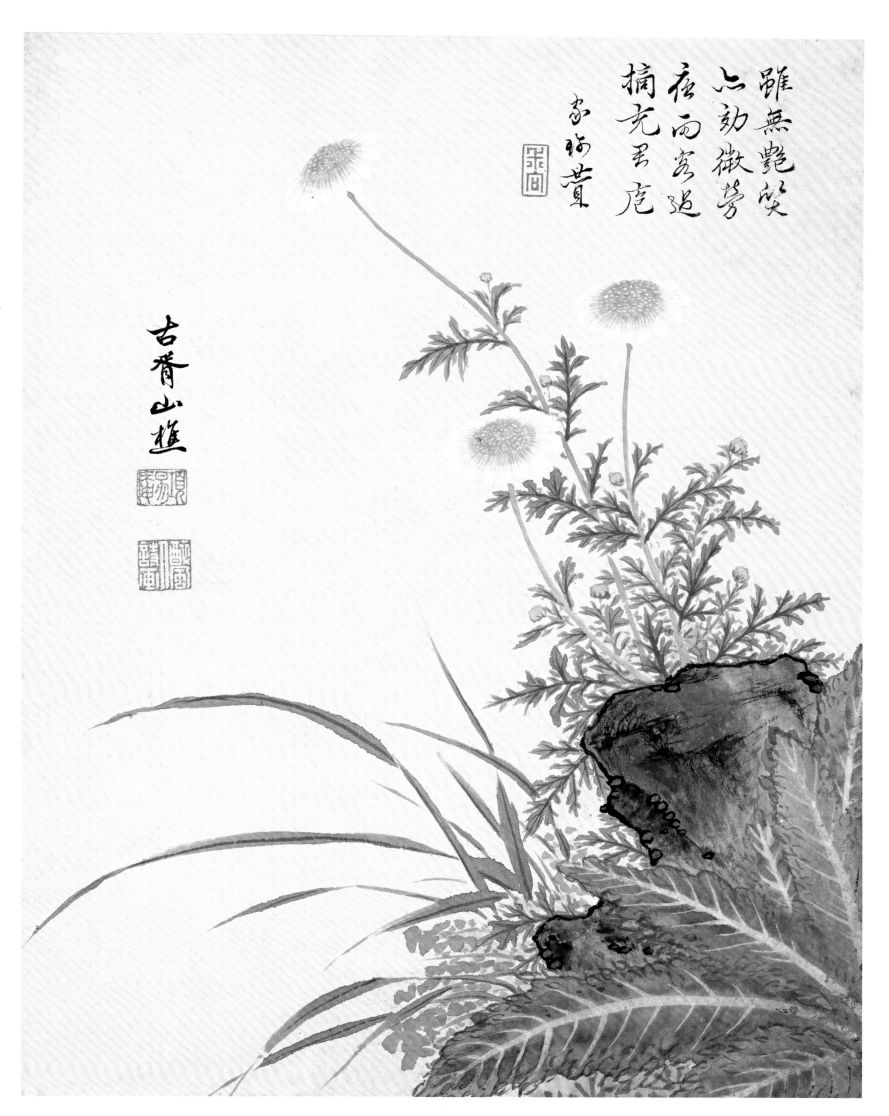

雖無艷姿
亦勁微芳
在雨宣遠
摘充王庖
家瑞黃

古胥山樵

明　项圣谟　花卉十开（节选）　纸本设色　纵31厘米　横23.8厘米

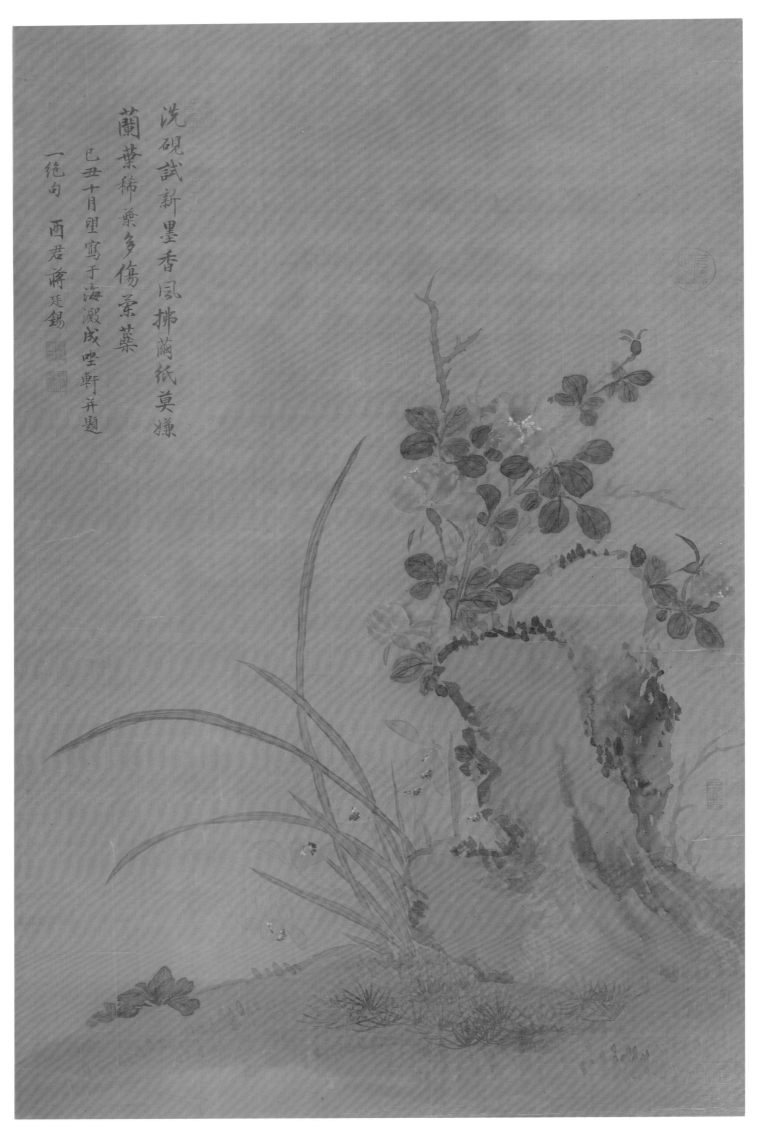

洗硯試新墨香風拂蘭紙莫嫌
蘭葉稀藥多傷蕊蕚
巳丑十月望寫于海澱成坐軒并題
一絶句 酉君蔣廷錫

清 蔣廷錫 兰花月季图 绢本设色 纵60.7厘米 横59厘米

16

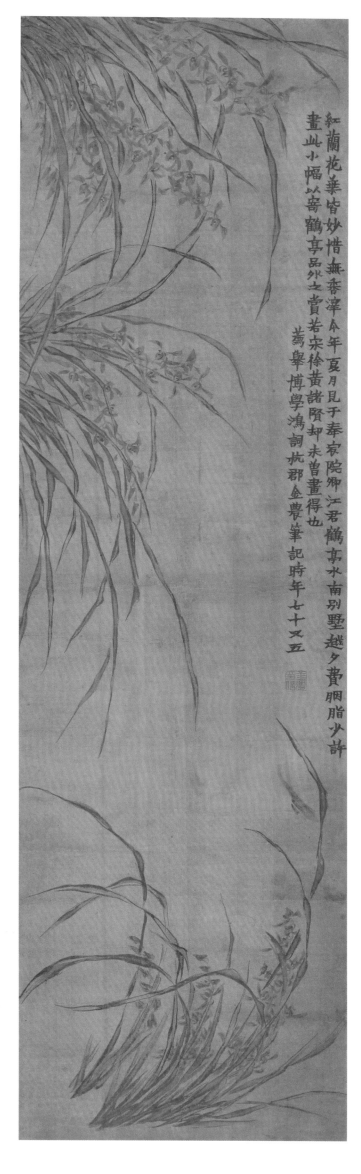

紅蘭花葉皆妙惜無香淳乙年夏月見于奉宸院卿江君鶴亭水南別墅越夕費胭脂少許
畫此小幅以寄鶴亭品外之賞若宋徐黃諸賢卻未曾畫得也
嶹睾博學鴻詞杭郡金農筆記時年七十又五

清　金农　红兰花图　绢本设色　纵63.7厘米　横40.5厘米

作品介绍

此图画的是倒着生长的兰花，淡墨加点石绿，再以浓墨勾边，画出的兰叶瘦长飘逸。用胭脂红点染兰花，勾勒脉络，用焦墨色提花蕊。色彩明艳脱俗，笔意自由、灵动。其中红色兰花更是新颖独特，表现了画者独特的个性特征。

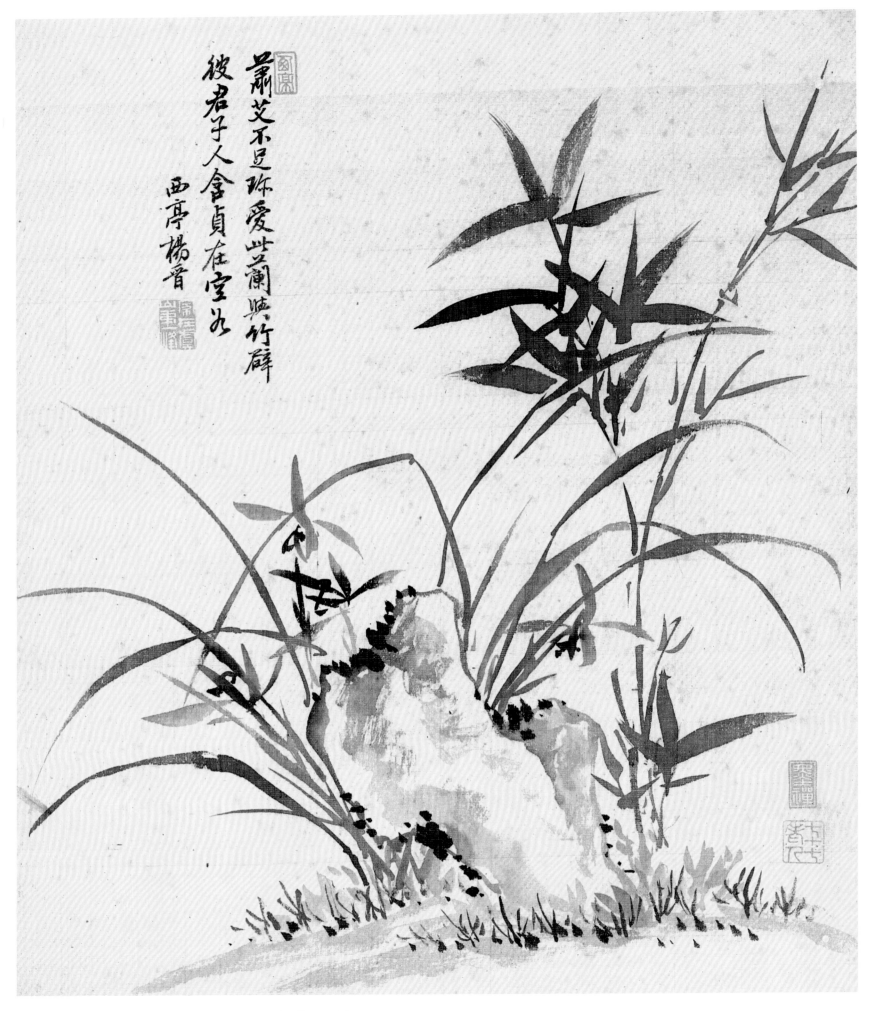

萧艾不足珍 爱此兰与竹
彼君子人兮 贞在空谷

西亭杨晋

清　杨晋　花鸟十二开（节选）　绢本设色　纵 39.6 厘米　横 32.6 厘米

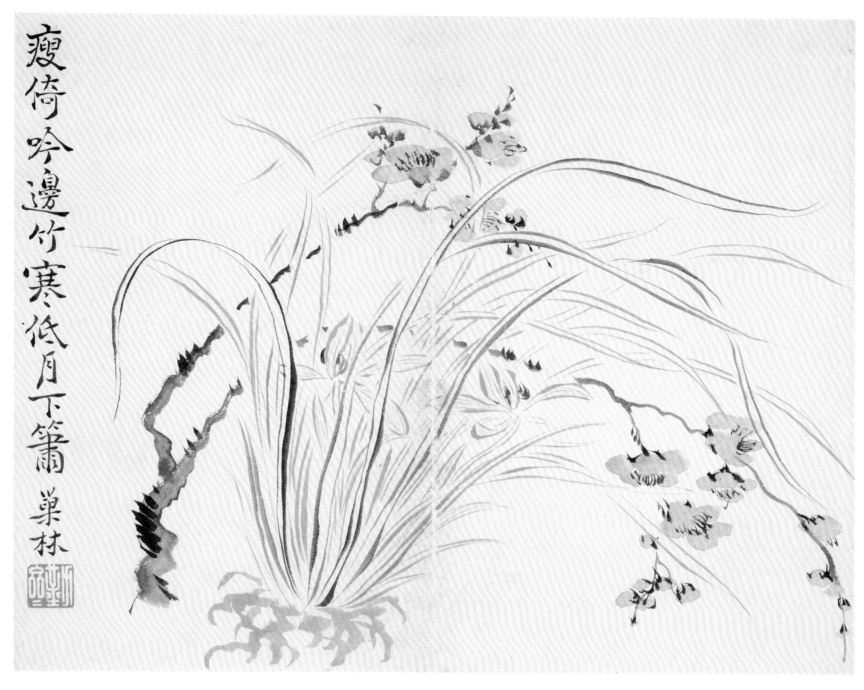

瘦倚吟邊竹寒低月下簫 巢林

清　汪士慎　花卉山水图册八开（节选）　纸本水墨　尺寸不详

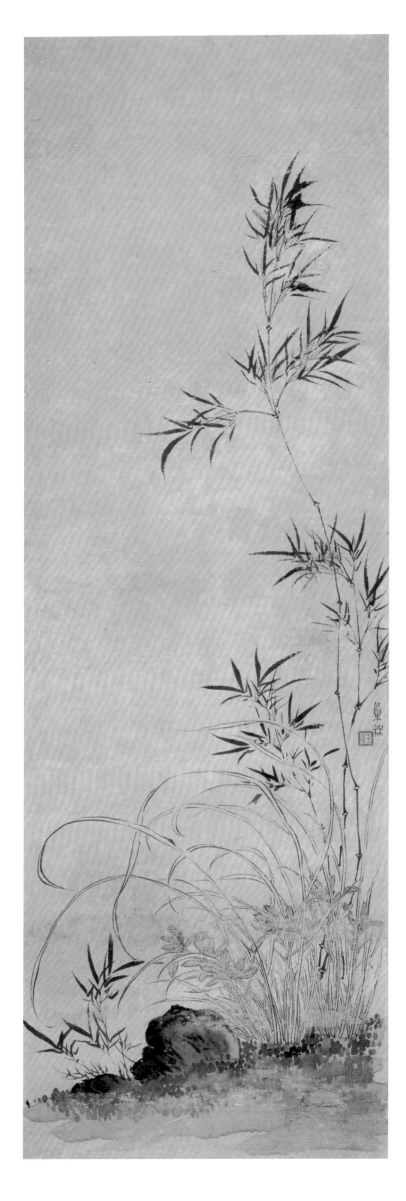

清　汪士慎　兰竹石图　纸本水墨　纵96厘米　横30厘米

作品介绍

　　汪士慎擅长画兰竹，图中绘有兰竹和石，浅淡的墨色，让画面显得恬静而超然，笔致疏落而幽秀，气韵清淡但趣味十足。图中一枝长竹向上生长，兰草在旁飞舞，山石则立在脚下，山石、兰、竹互相映衬，构成一幅清丽脱俗的画面。

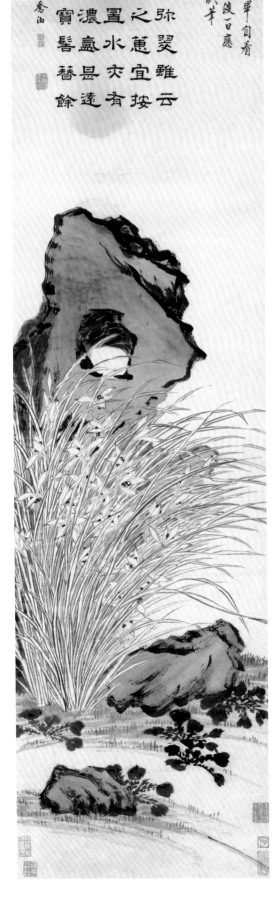

清　罗聘　秋兰文石图　纸本水墨　纵149厘米　横32.2厘米

作品介绍

　　此图绘兰花和文石，兰花用双钩白描，再用淡墨写出丛兰的茂盛，以焦墨勾怪石、再用墨晕染。画家在运用墨色和线条方面游刃有余，用的线条简练，刚如铁，柔如棉。笔墨的浓淡和深浅把握地恰到好处，准确地描绘出兰花和文石的形体特征。

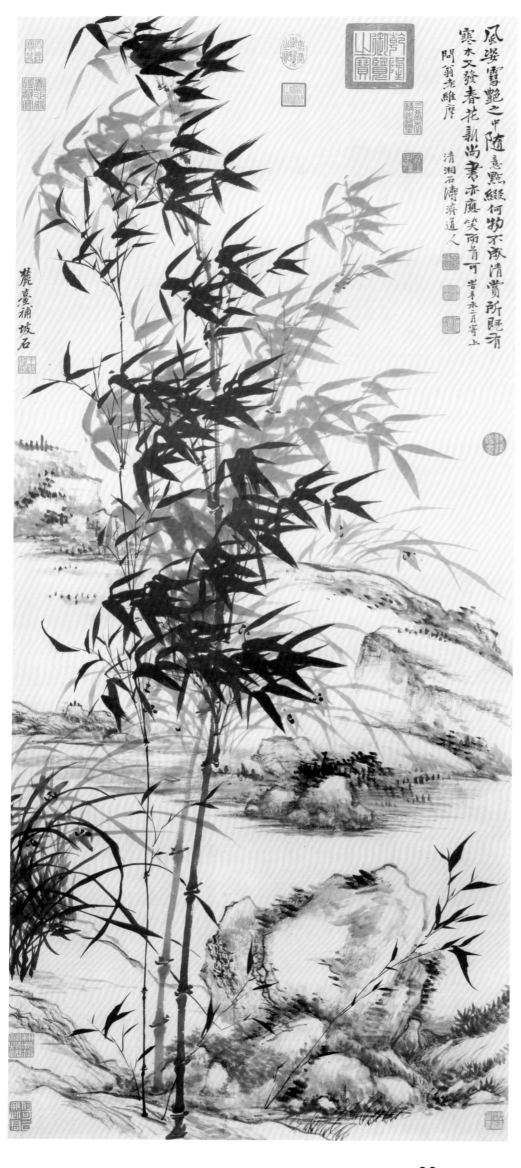

清　石涛　王原祁　竹兰图
纸本水墨　纵 133.5 厘米　横 57 厘米

作品介绍

　　此幅画用笔流畅，密密麻麻的苔点，遍布石上；用笔有时淡墨勾勒，有时浓墨滋润，干湿浓淡灵活转换，浓淡相间，富于变化。构图上新奇，既有宽阔的远景，又有局部的前景刻画，使画面有空间感。画风奇异、用笔苍劲，兰竹刻画得淋漓尽致。

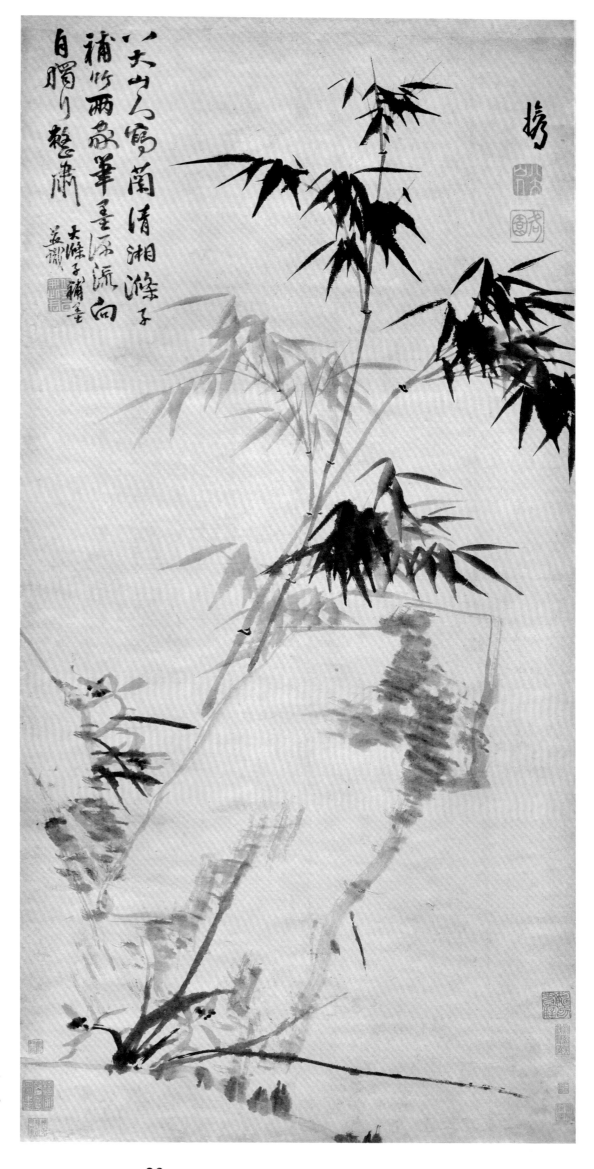

清　石涛　朱耷　兰竹图
纸本水墨　纵 120 厘米　横 57.4 厘米

作品介绍

　　画中的巨石向右倾斜，以简单的淡墨勾
勒外形，再加上一些皴染；石头的旁边盛开着
一丛兰花，仅仅数笔的兰花，就表现出了兰花
生机婀娜的姿态。石涛后写竹，落笔便顺着石
势写竹，浓淡虚实处理得当，竹竿挺直而顺势。

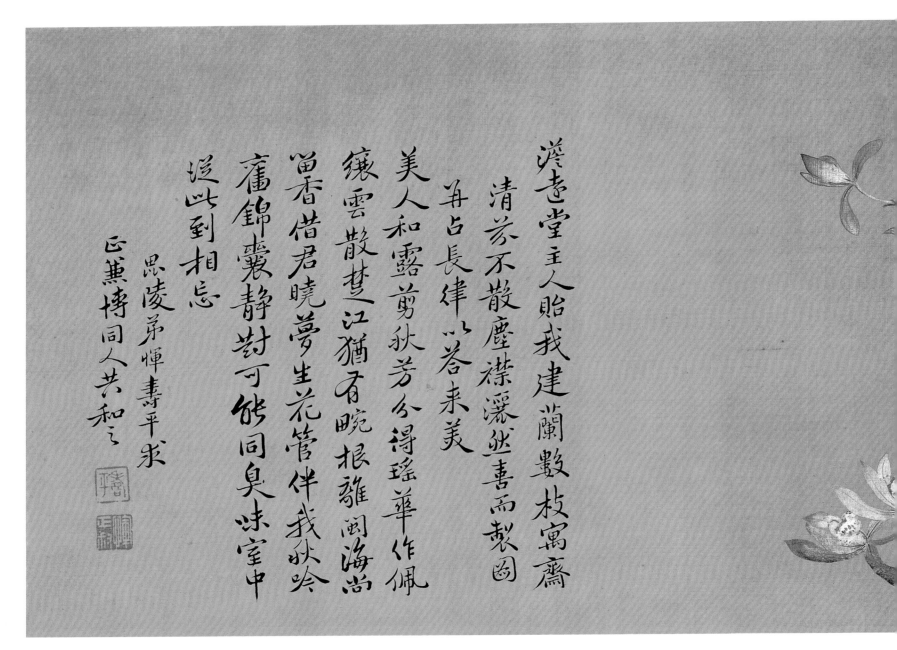

溪堂主人貽我建蘭數枝寓齋
清芬不散塵襟濯然喜而製圖
并占長律以答來美
美人和露剪秋芳分得瑤華作佩
繞雲散甚江猶香晚根雜閩海岱
留香借君曉夢生花管伴我秋吟
庸錦囊靜對可能同臭味室中
從此到相忘
思陵弟惲壽平求
正蕉博同人共和之

清　惲壽平　九蘭图　绢本设色　纵 23.5 厘米　横 67.23 厘米

作品介绍

　　此图绘有建兰，兰花枝干挺拔优美，造型简洁，画面上兰花优雅精致，并不用墨来画，而是纯用白粉和赭石，再用一些花青。清丽别致的设色使得整幅画独特而新颖。

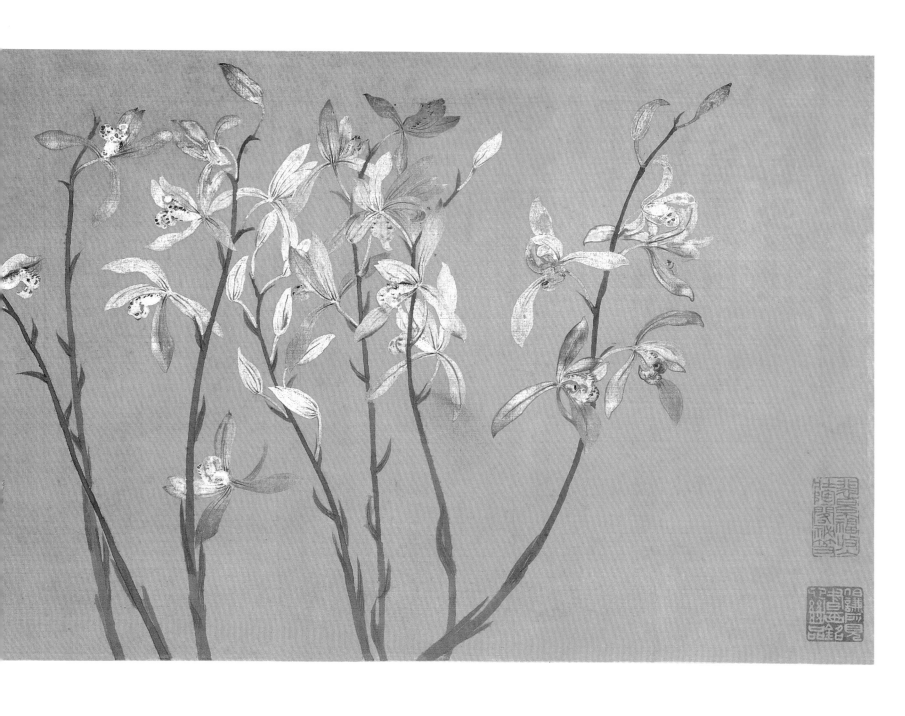

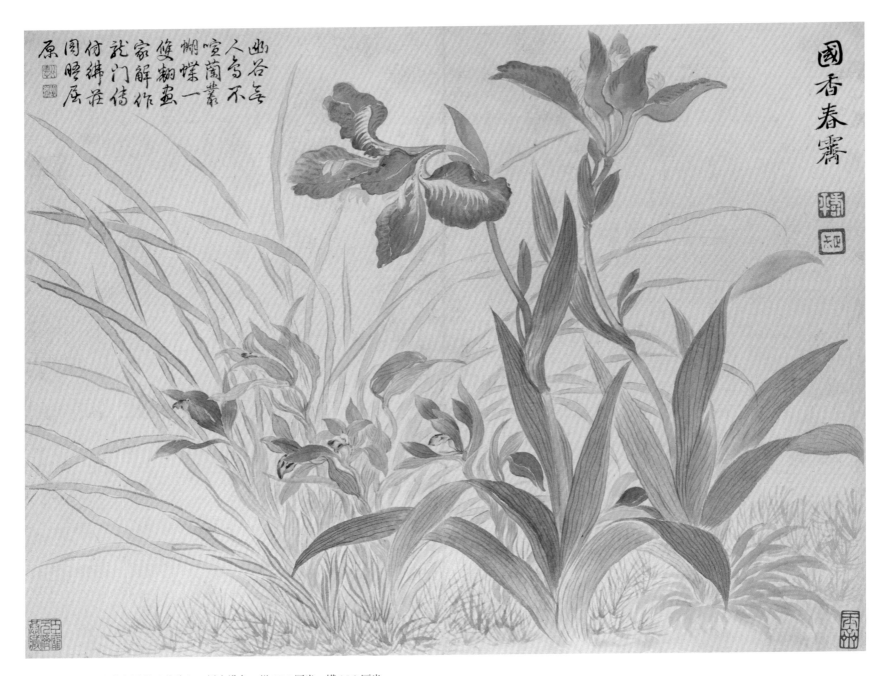

幽谷无人不
人香空兰丛
喧蝶一
蝴翻盡
雙蝶忘
家解作
就門倩
付拂莊
閣暗居
原
照

國香春霽

清　惲壽平　山水花鳥圖冊（節選）　紙本設色　縱 27.5 厘米　橫 35.2 厘米

26

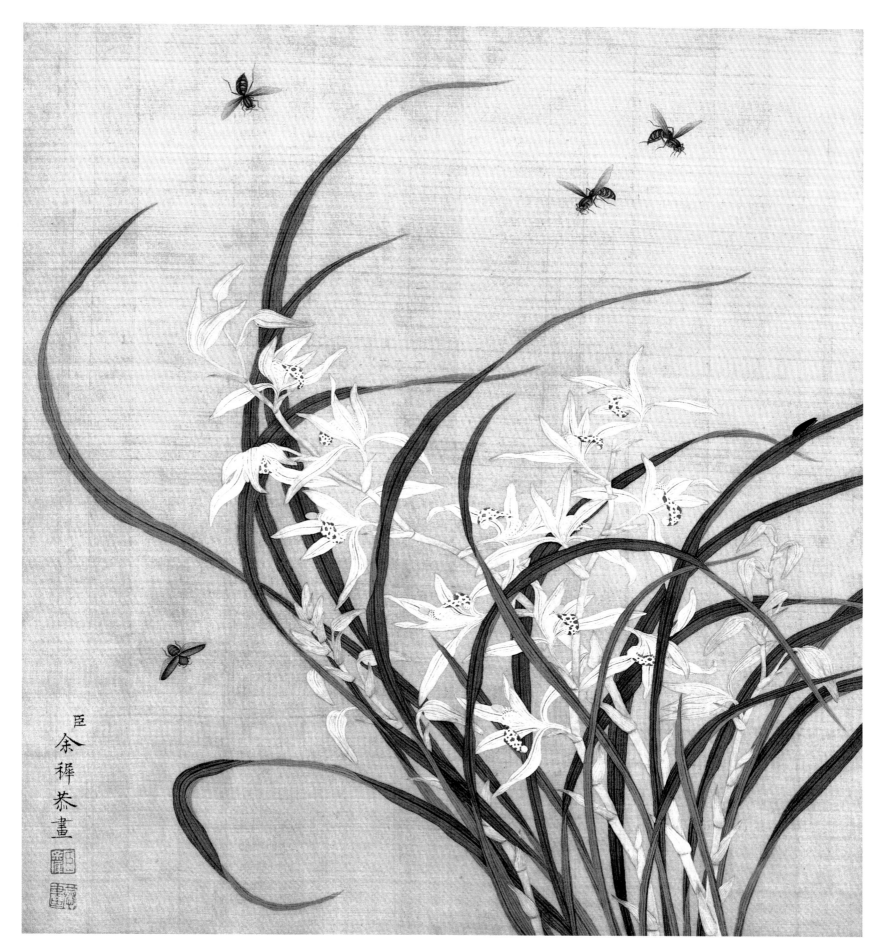

清　余穉　花鸟图（节选）　绢本设色　纵37厘米　横33厘米

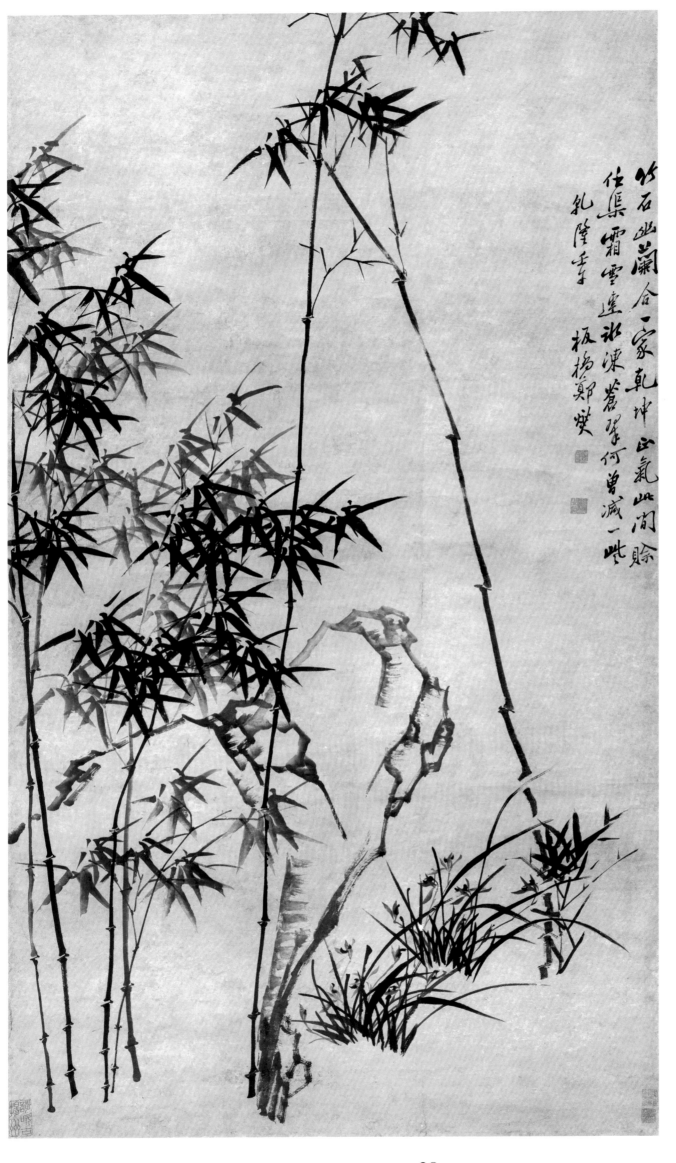

竹石幽兰合一家 乾坤正气此间赊
任你霜雪连北冻 苍翠何曾减一些
板桥郑燮
乾隆季

清　郑板桥　竹石幽兰图
纸本水墨　纵190厘米　横106厘米

作品介绍

　　此图画兰、竹与石，用笔灵活有力。兰草丛生，把画面点缀得生动丰富。竹子的描绘用浓笔写出，石头用淡墨，浓淡相映。石用中锋勾勒，瘦硬秀拔，皴擦较少，但神韵具足。

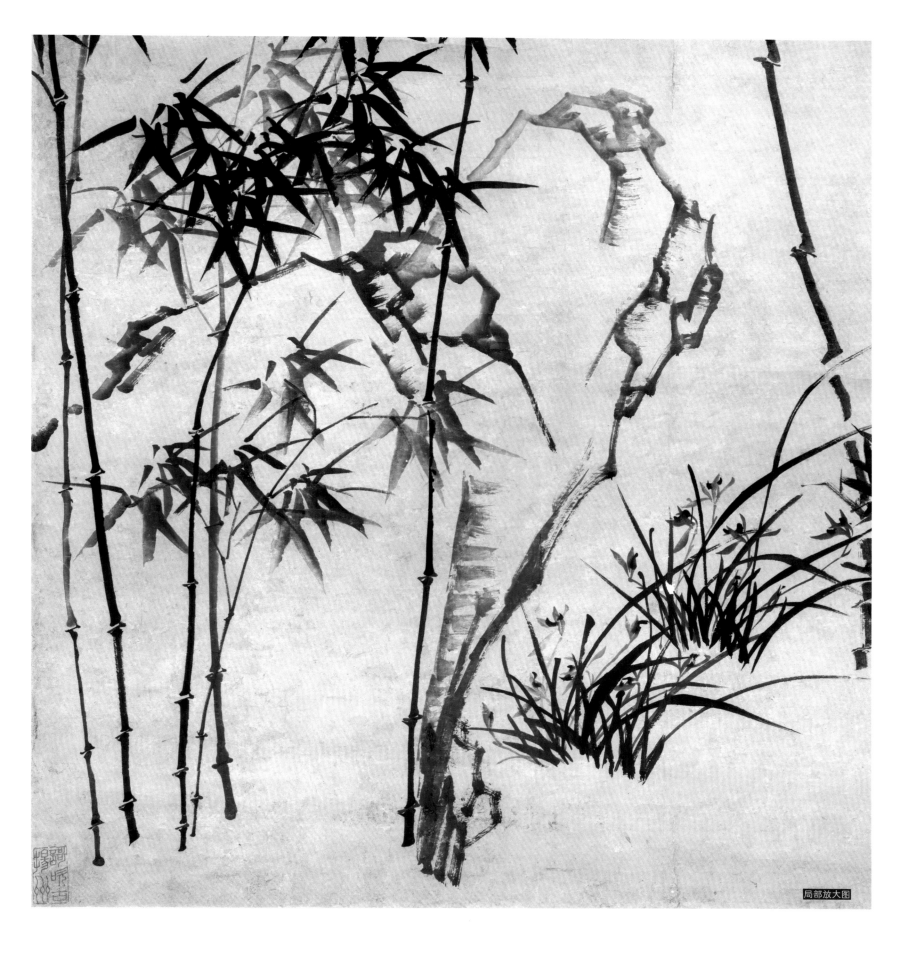

29

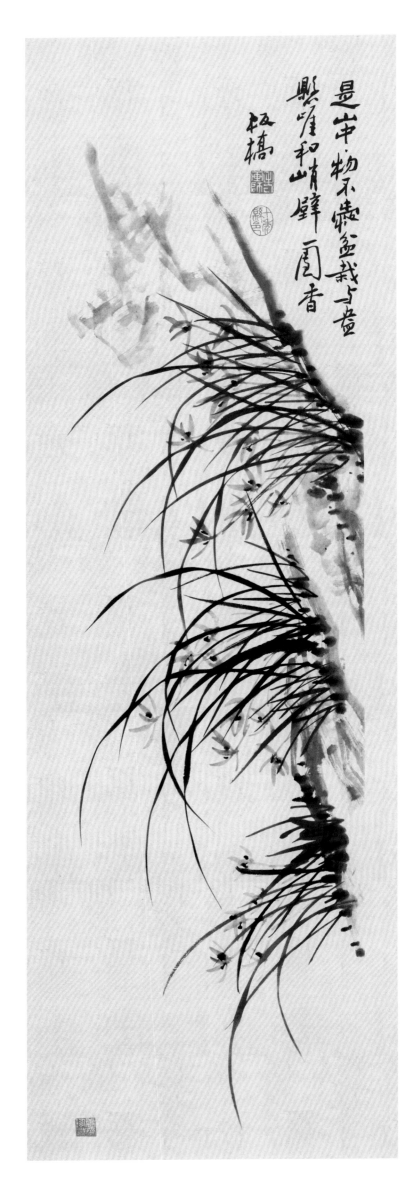

是山中物不慣盆栽与盎
离崖和峭壁一团香
板桥

清　郑板桥　兰图　纸本水墨　尺寸不详

作品介绍

　　郑板桥画兰，观察入微，所画之兰多为山野中的兰草。为画出幽兰的香气，他细致刻画兰花的生长状态，配合兰花叶繁密时，花朵则疏且浅的特点，用笔秀洒。图中绘出数丛兰花繁密而有层次，兰叶柔美飘逸，交错有致，兰花形态万千，娇美而清幽。

不共凡香住小山湘波濯
濯自彎環詩人千古風
騷在寫出幽懷八硯間
古和板橋原韵
二十年前舊板橋當時
意興已飄蕭竹西風
景庇殊耑羸日令人
話寂寥　風景一如舊
丙子十二月題　鄭邦述

轉過青山又一山幽蘭藏躲路迴環裳香國香
誰能到客我書戲屋半間　板橋鄭爕
板橋鄭爕

31

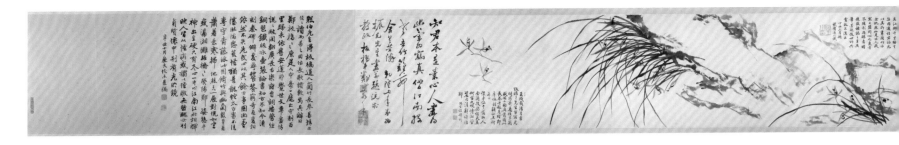

清 郑板桥 兰竹图 纸本水墨 纵34.9厘米 横374.7厘米

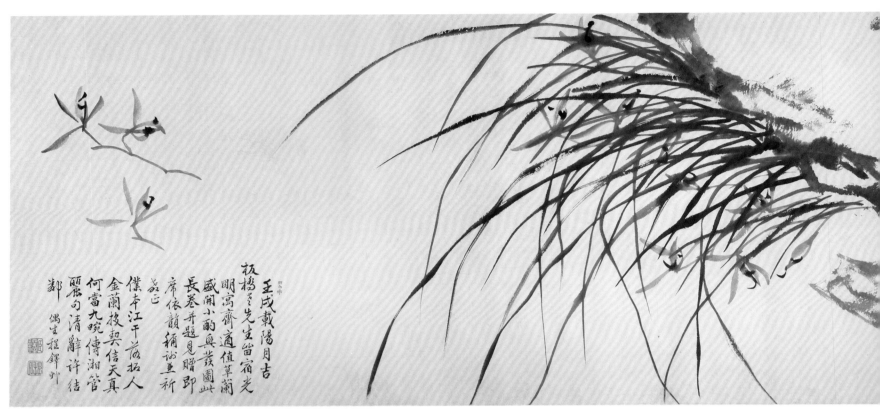

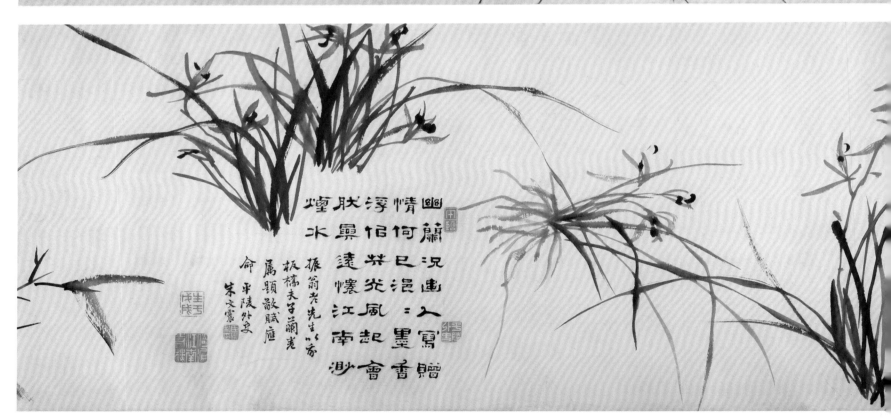

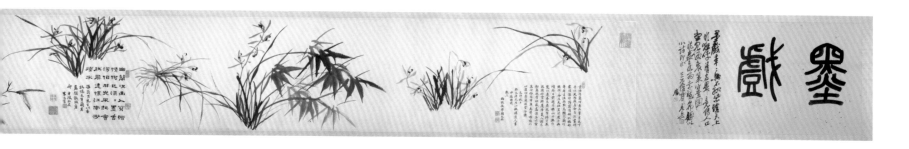

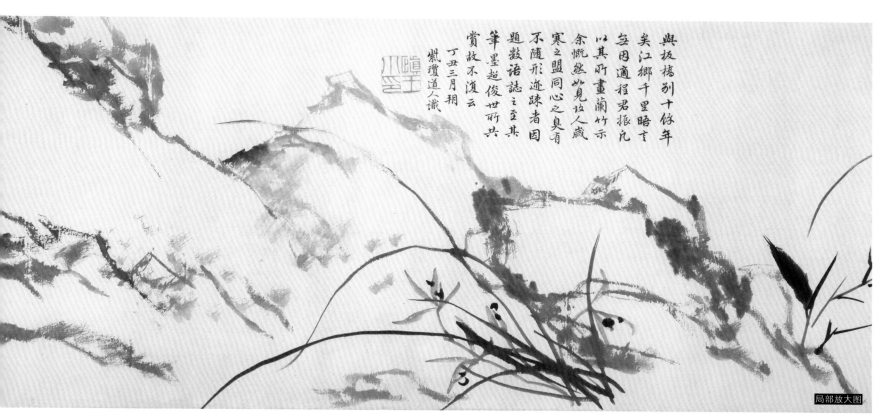

與板橋別十餘年
矣江鄉千里晤言
無因適程君振凡
以其所畫蘭竹示
余慨然覺故人歲
寒之盟同心之臭有
不隨形迹踈者因
題數語誌之至其
筆墨超俊世所共
賞故不渡云
丁丑三月朔
獃瓚道人識

局部放大图

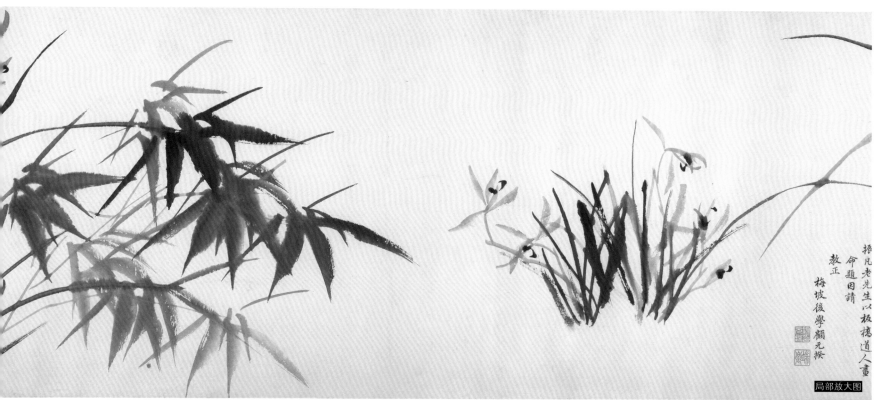

摭凡老先生以板橋道人畫
命題因請
教正
梅坡後學顧元按

局部放大图

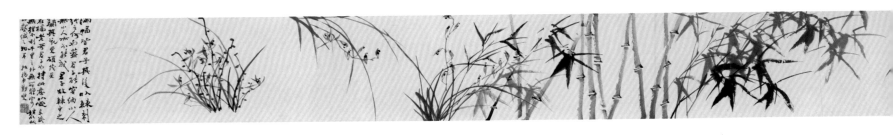

清　郑板桥　荆棘丛兰图　纸本水墨　纵 31.5 厘米　横 508 厘米

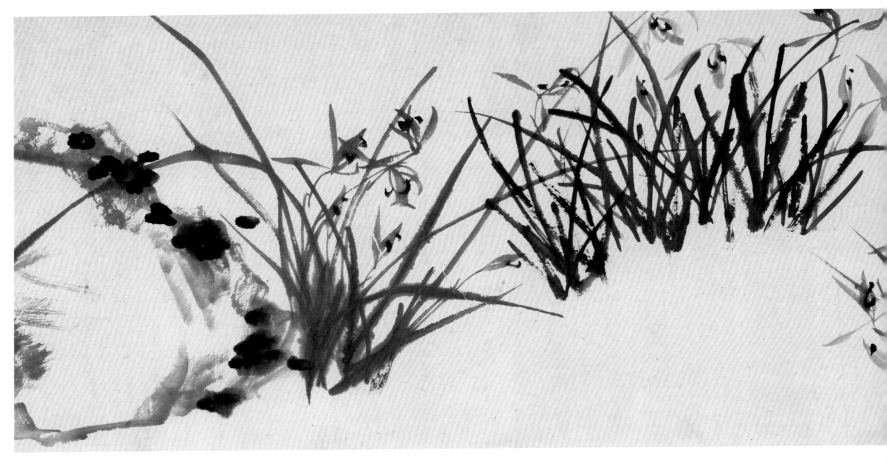

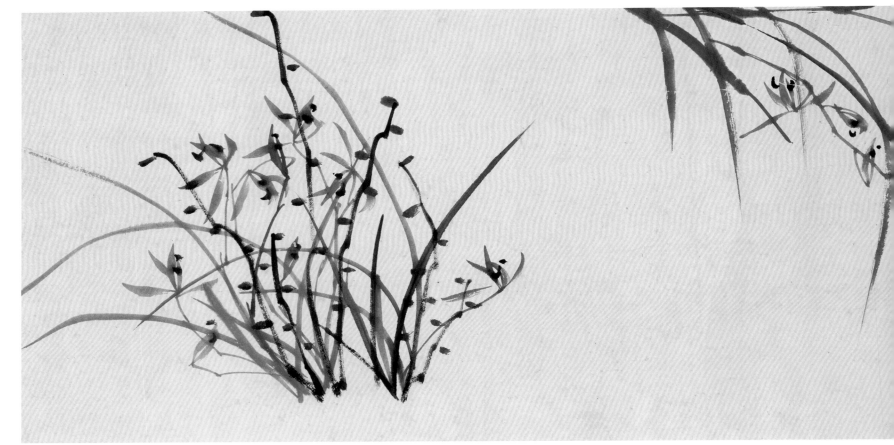

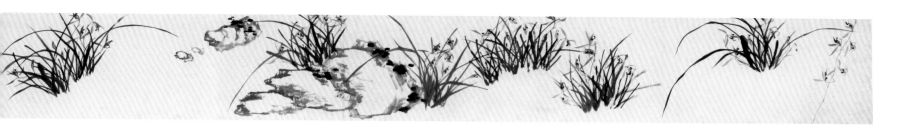

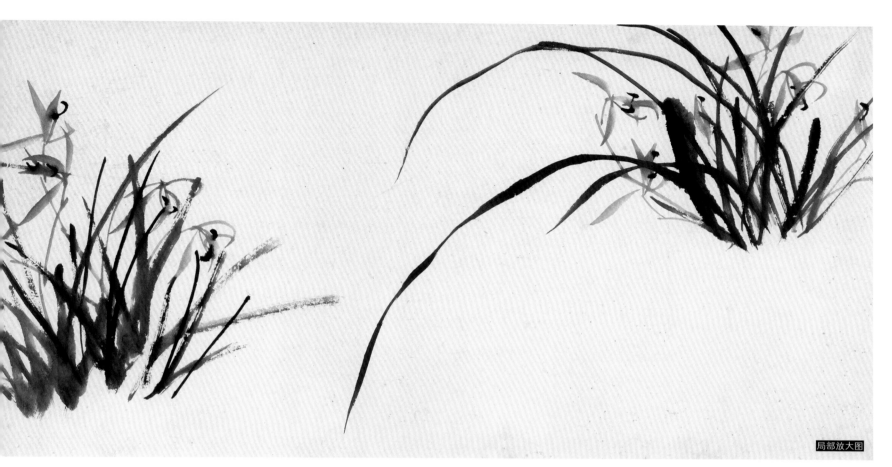

局部放大图

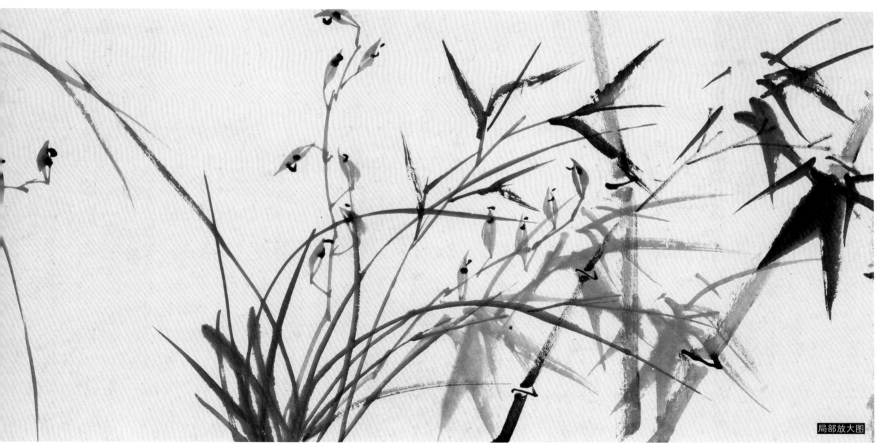

局部放大图

35

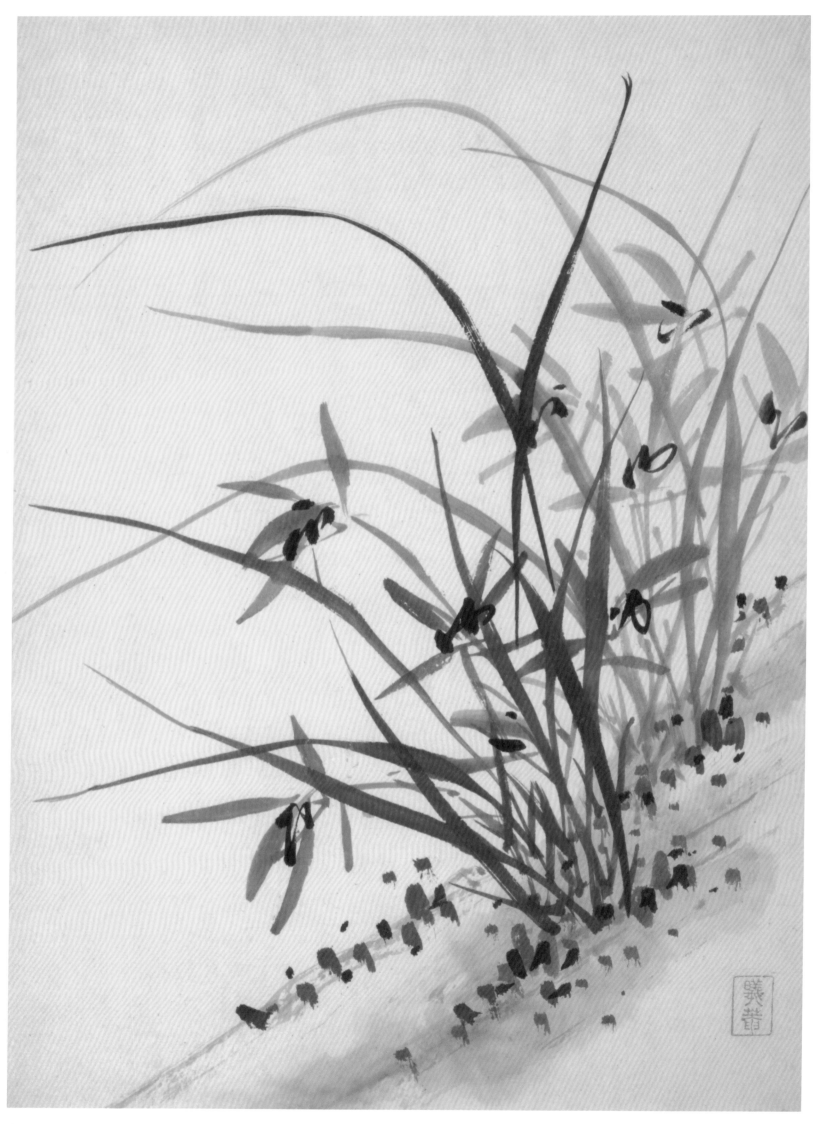

清　诸昇　兰竹石图（节选）　纸本水墨　纵31厘米　横21厘米

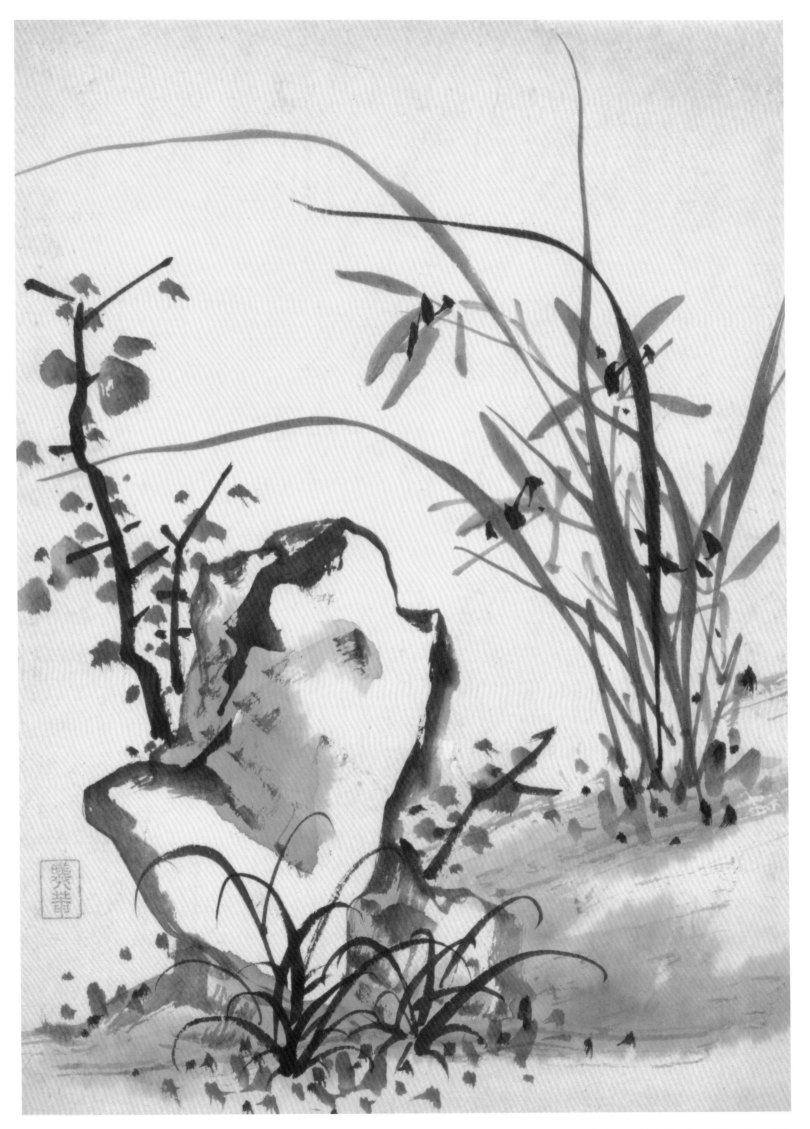

清　诸昇　兰竹石图（节选）　纸本水墨　纵31厘米　横21厘米

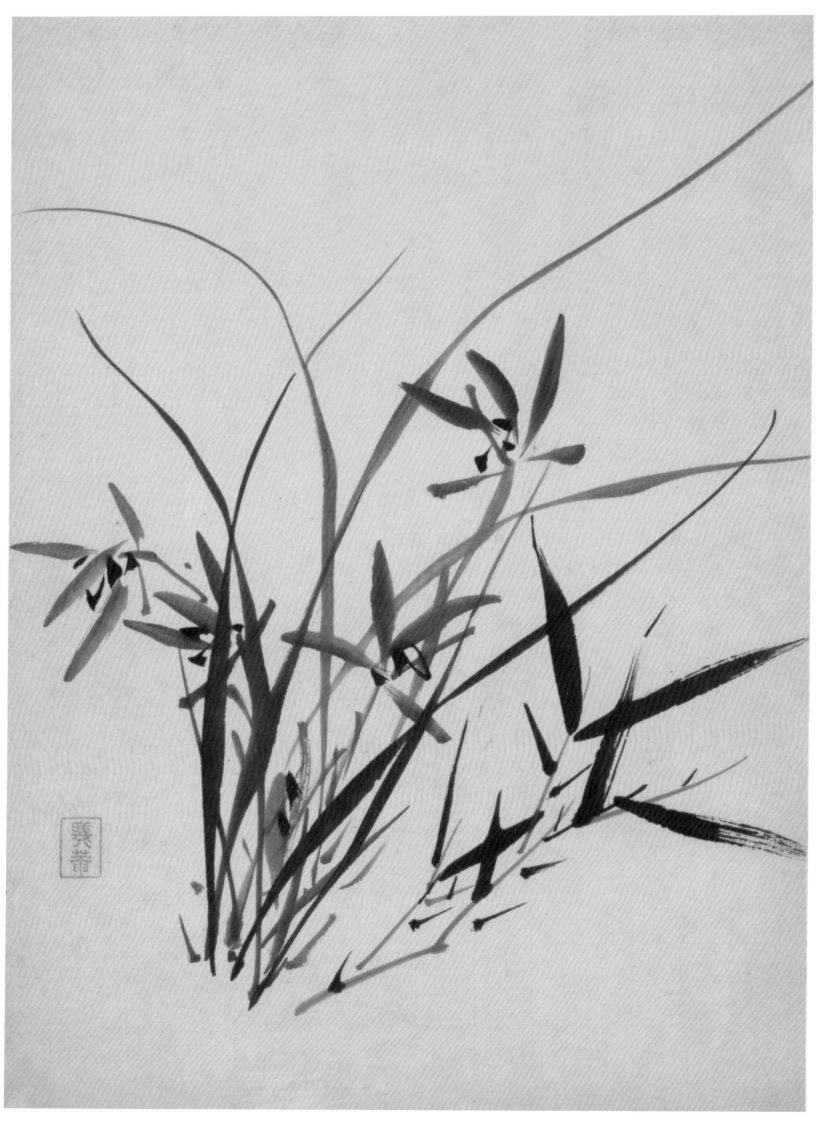

清　诸昇　兰竹石图（节选）　纸本水墨　纵 31 厘米　横 21 厘米

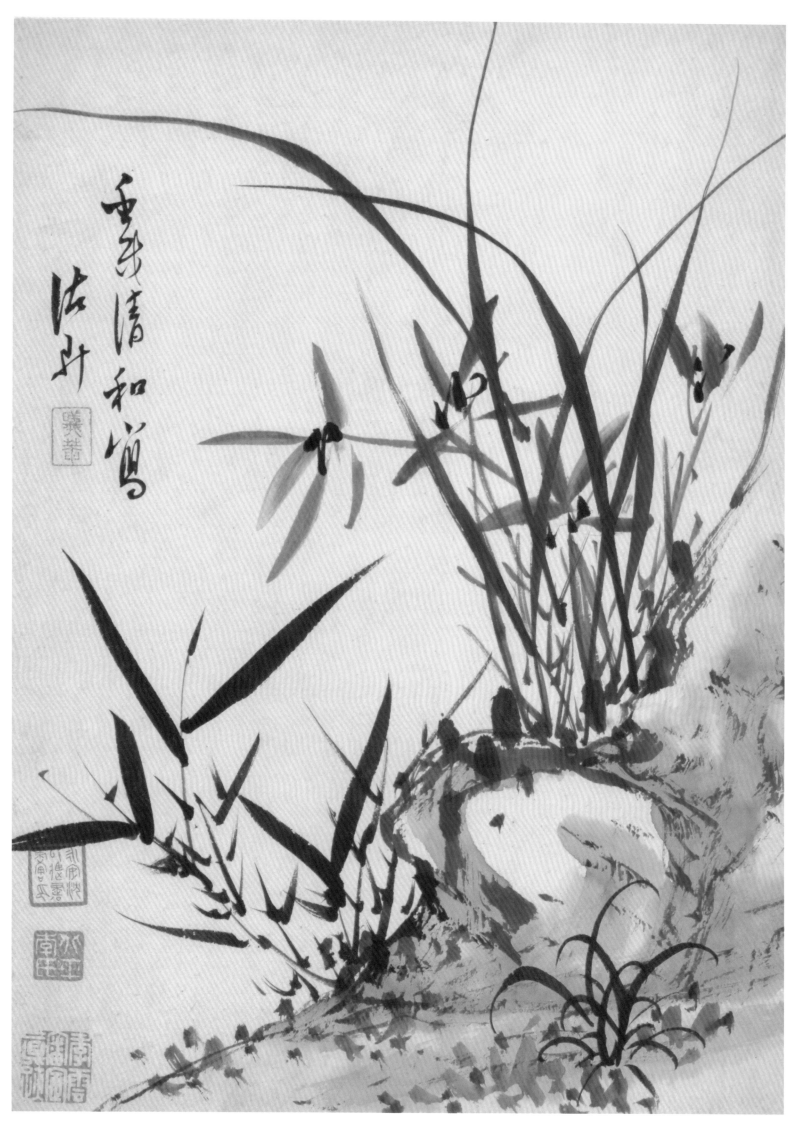

清　诸昇　兰竹石图（节选）　纸本水墨　纵31厘米　横21厘米

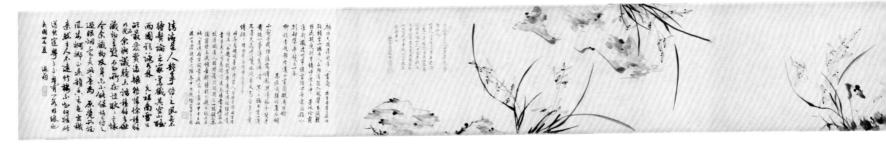

清　韵香　水墨兰花图　纸本水墨　纵 33.6 厘米　横 95.7 厘米

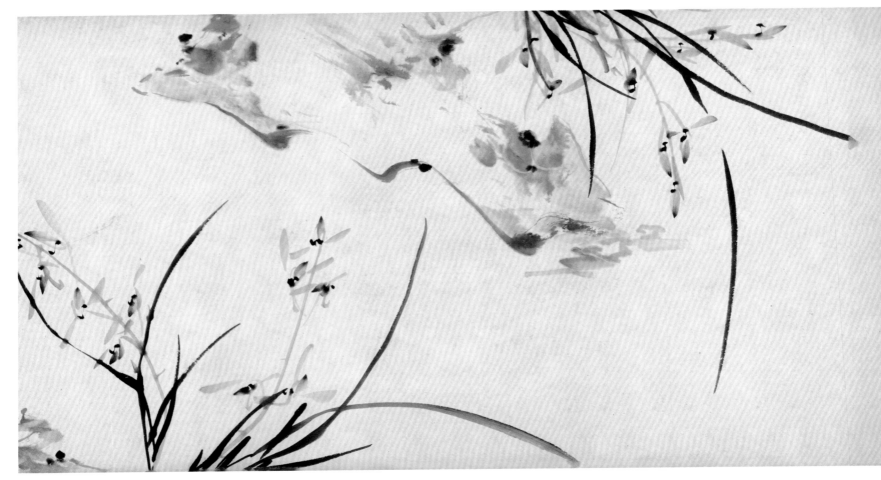

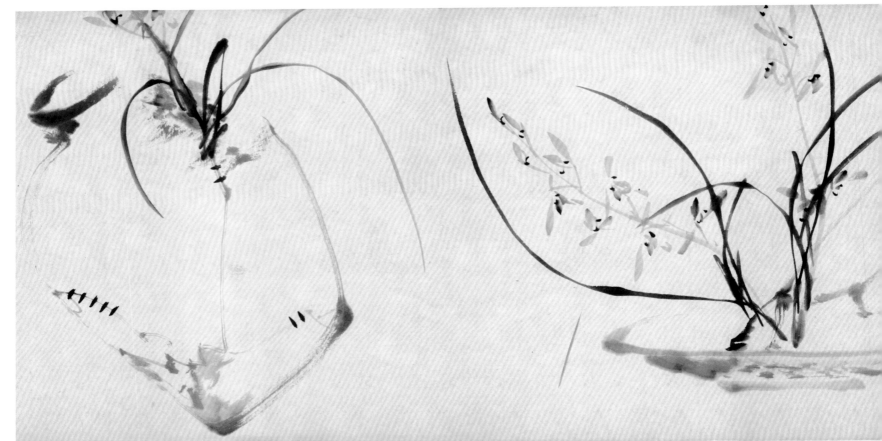

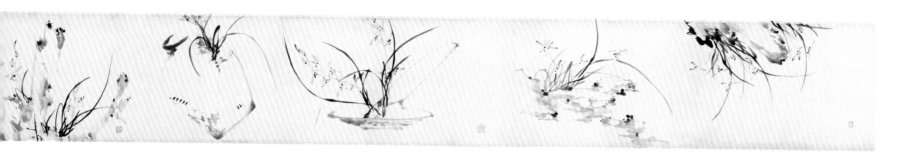

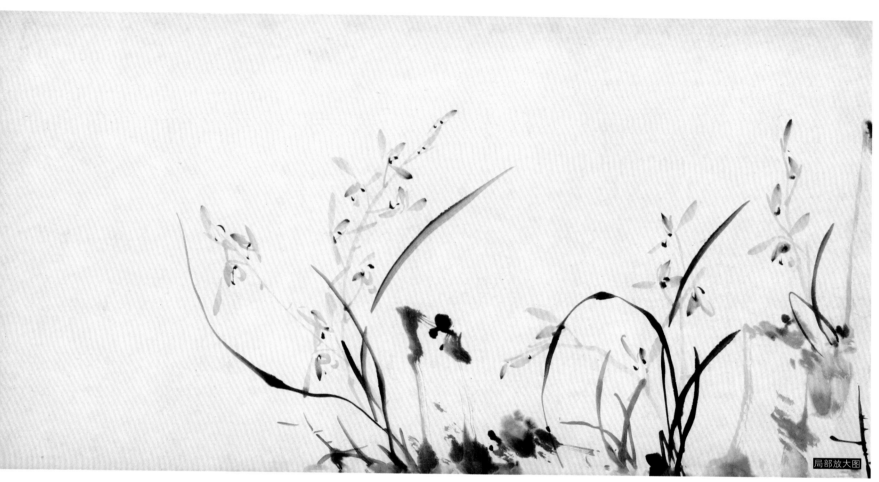

局部放大图

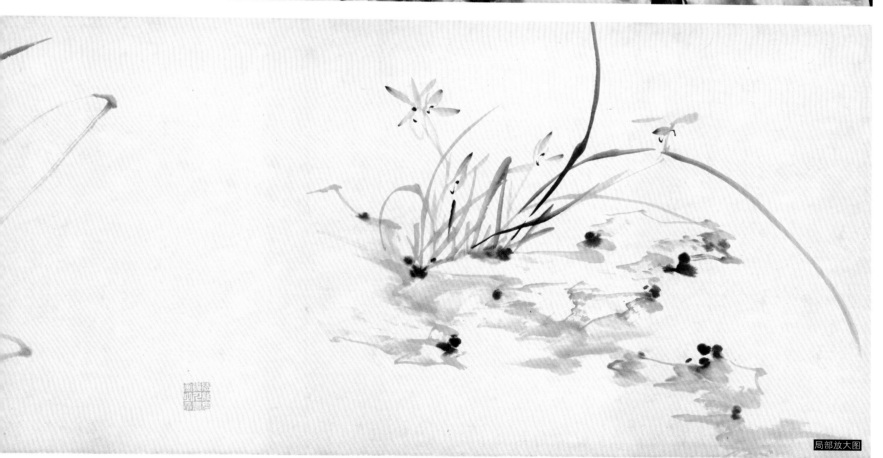

局部放大图

41

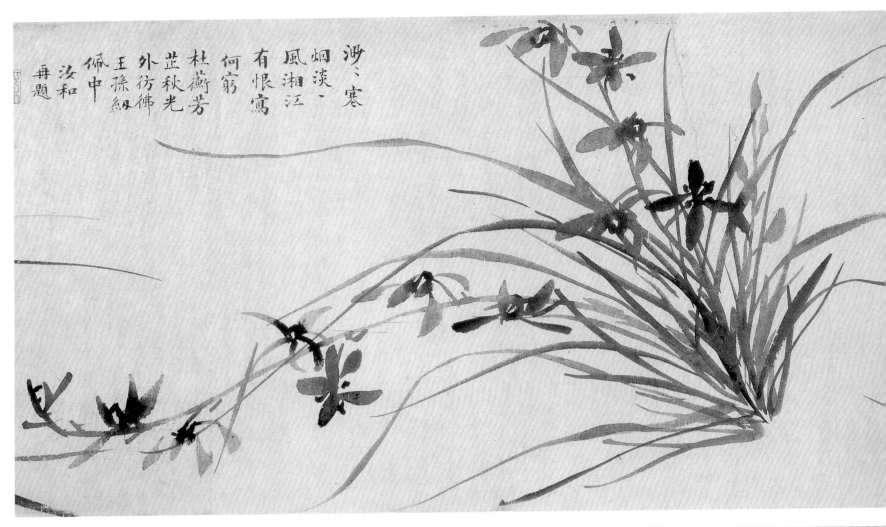

渺渺寒江
烟淡淡
風湘江
有恨鳶
何窮
杜蘅芳
芷秋光
外彷彿
王孫紉
佩中
汝和
再題

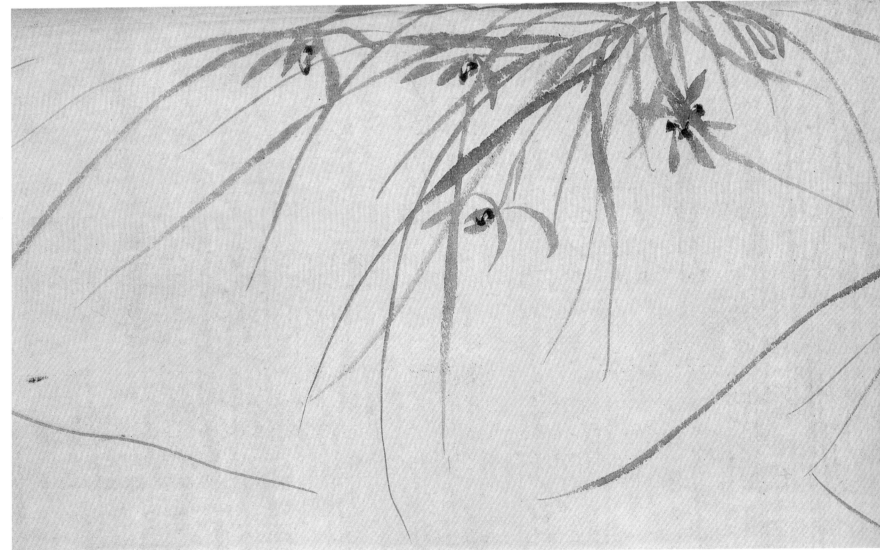

清　宋思仁　兰花图　纸本水墨　尺寸不详

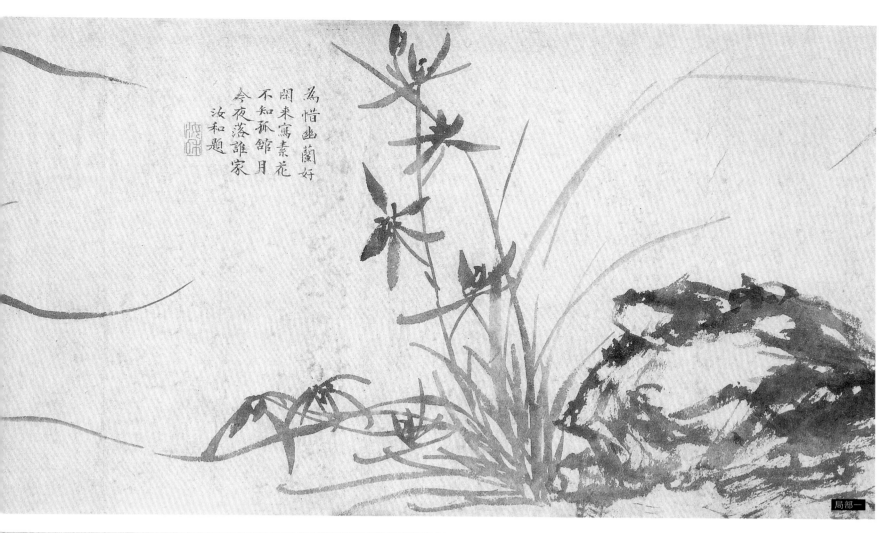

為惜幽蘭好
閒來寫素花
不知孤館月
今夜落誰家
汝和題

局部一

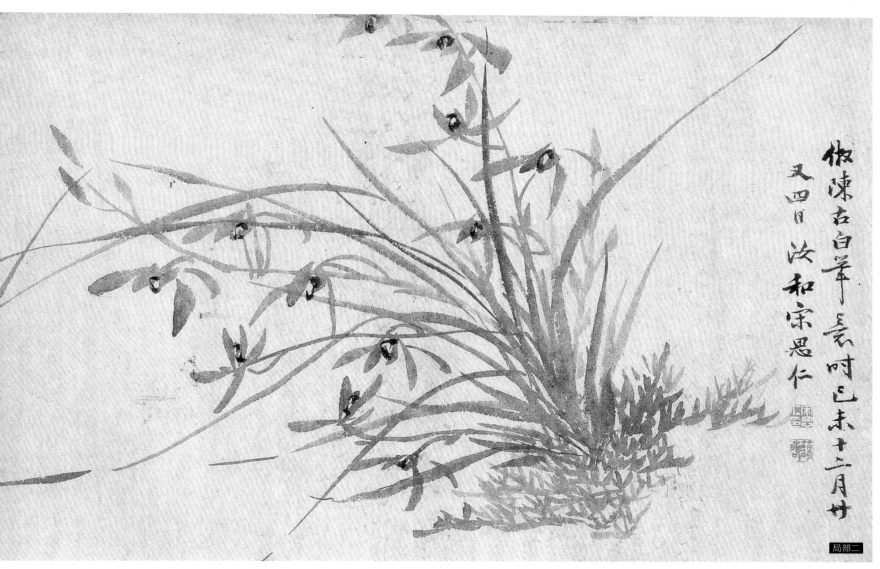

倣陳古白筆意時己未十二月廿
又四日　汝和宋思仁

局部二

43

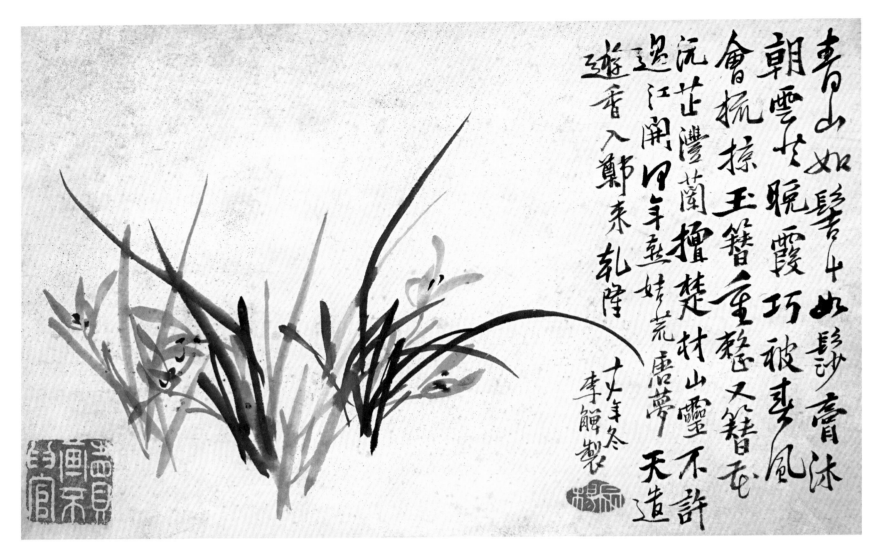

清　李鱓　花鸟十二开（节选）　纸本设色　纵 26.8 厘米　横 40.6 厘米

作品介绍

　　这幅画描绘的是水墨兰花。先以中锋淡墨画出形态不一的两丛兰花，再用中锋浓墨画出两丛兰花，在淡墨画出的丛兰中用浓墨兰花相破。浓淡转换，长短交错，生趣盎然。

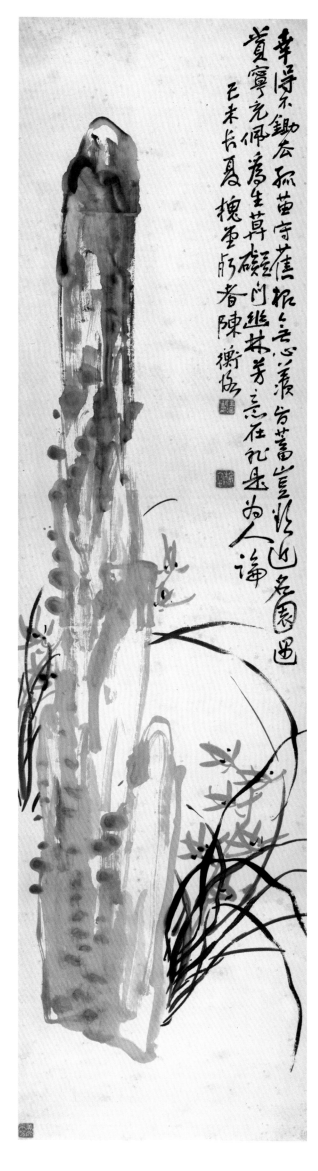

近现代　陈师曾　幽林芳意图　纸本设色　纵 138 厘米　横 34 厘米

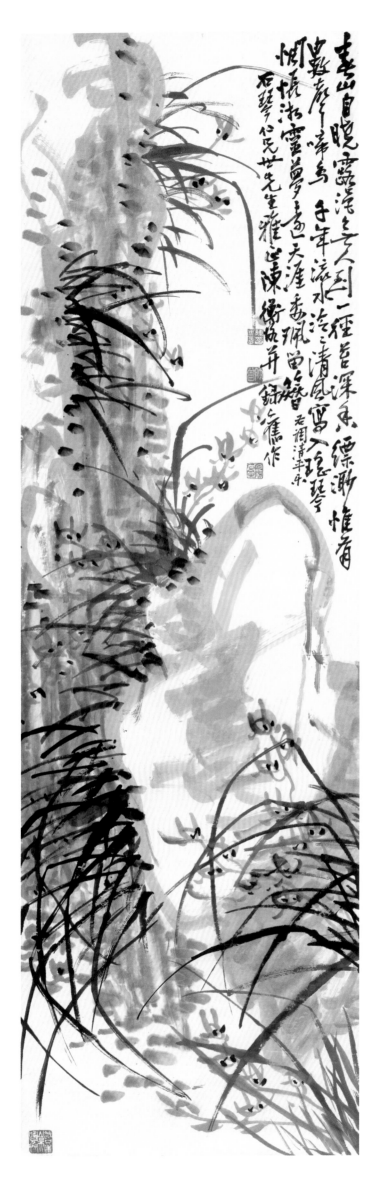

近现代　陈师曾　兰石图　纸本设色　纵 161 厘米　横 47 厘米

作品介绍

　　这幅画构图饱满，兰叶与兰花由浓淡的墨色相间而成，脉络清晰有层次，画家用生动的笔法把兰花的生长状态描绘得富有意趣。画中石头的画法不用墨而用颜色来代替，这种创新让人眼前一亮，画面的色和墨相映成画，别具一格。

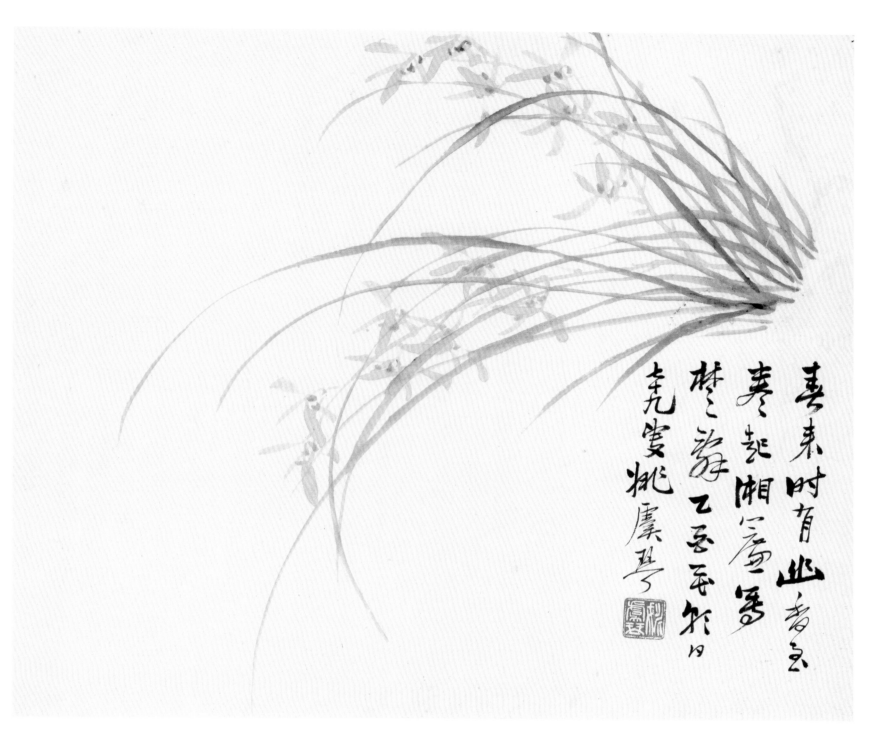

春来时有此者玄
春起湘兰写箐
梦之静 乙丑丞丞於口
克斐斐姚虞琴

近现代　姚虞琴　兰花图　纸本设色　纵 38 厘米　横 31 厘米

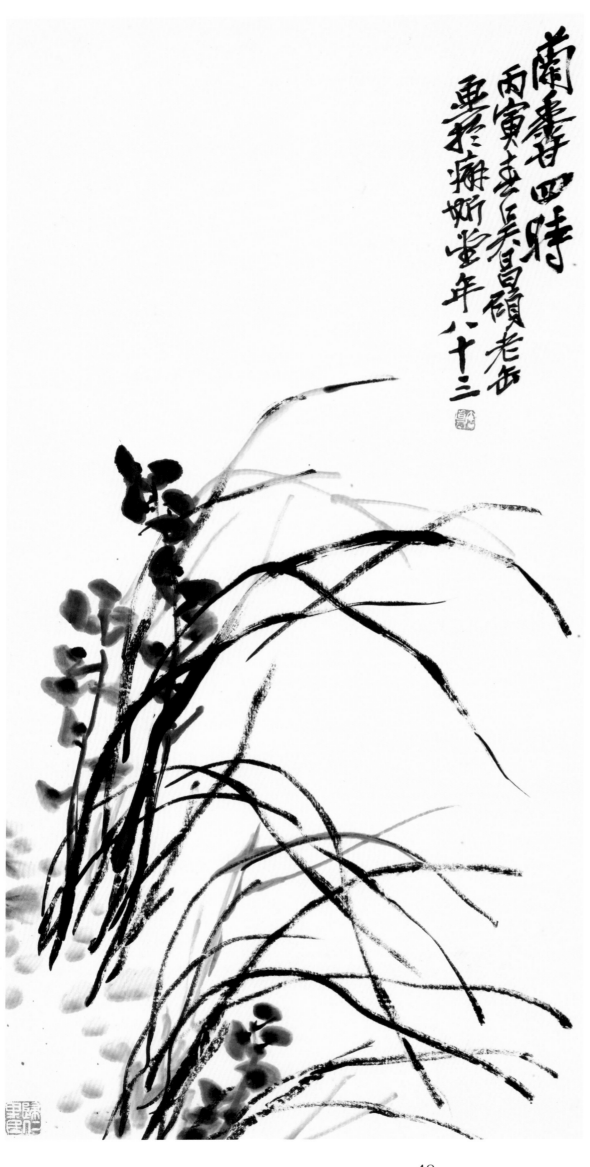

蘭壽耆四時
丙寅立春吳昌碩老缶
要於癬婿堂年八十三

近现代 吴昌硕 兰香四时图
纸本水墨 纵70厘米 横35厘米

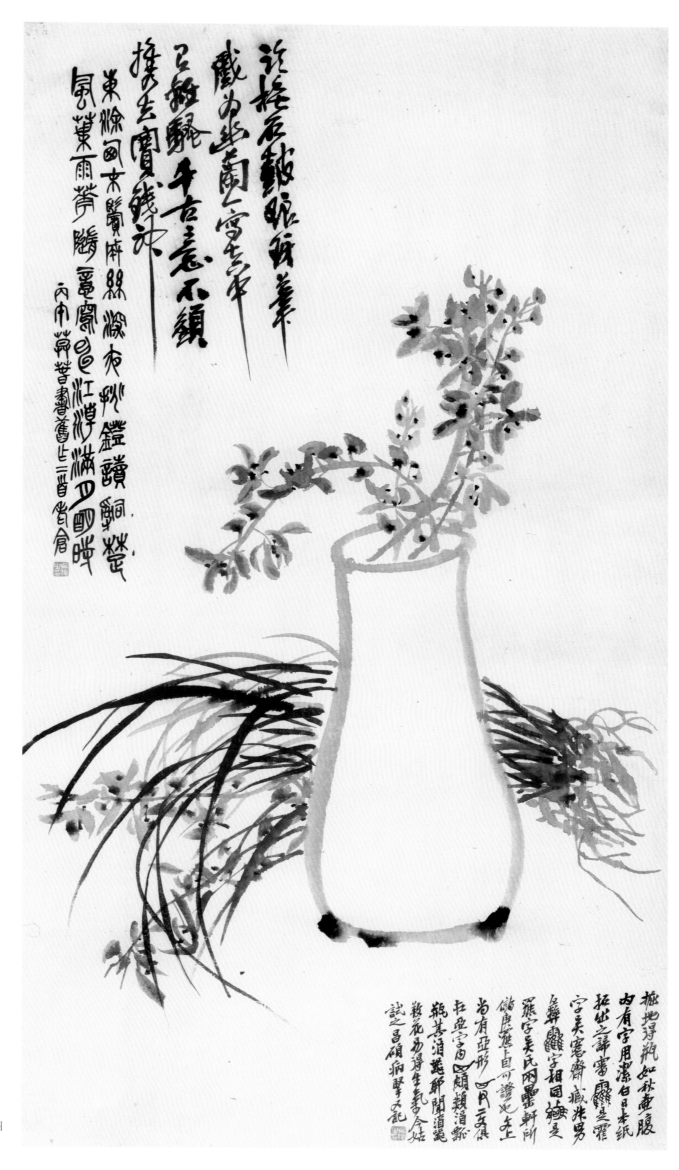

近现代　吴昌硕　花卉兰草图
纸本水墨　尺寸不详

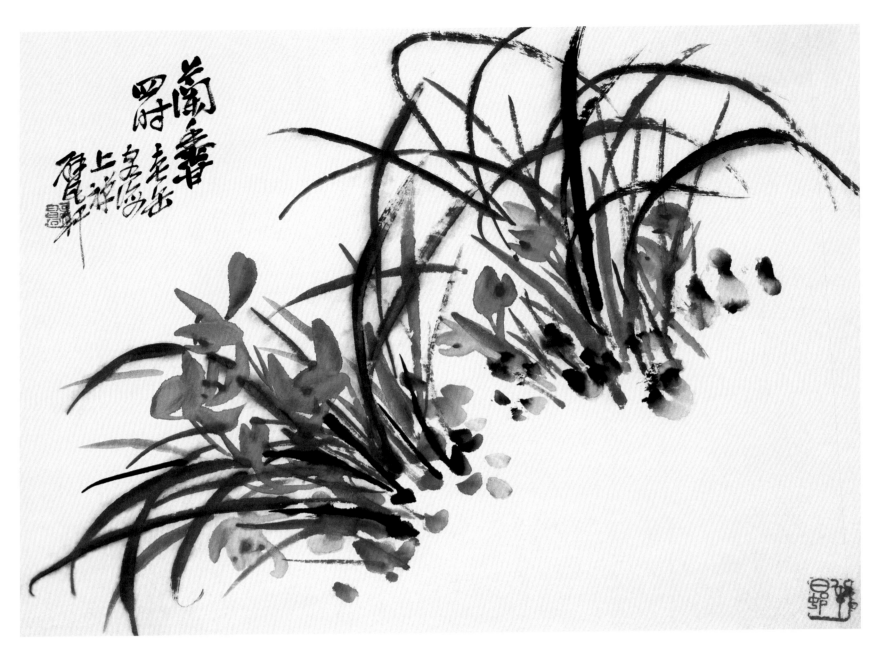

近现代　吴昌硕　兰草图　纸本设色　纵 36 厘米　横 48 厘米

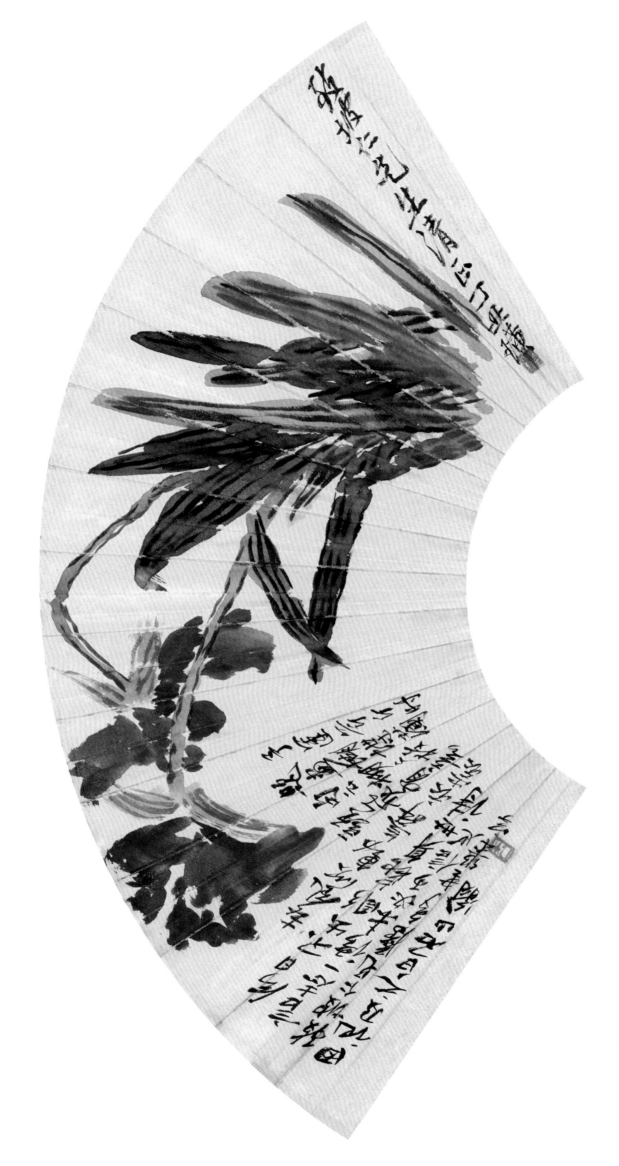

近现代 齐白石 蝴蝶兰图 纸本设色 纵 23 厘米 横 48 厘米

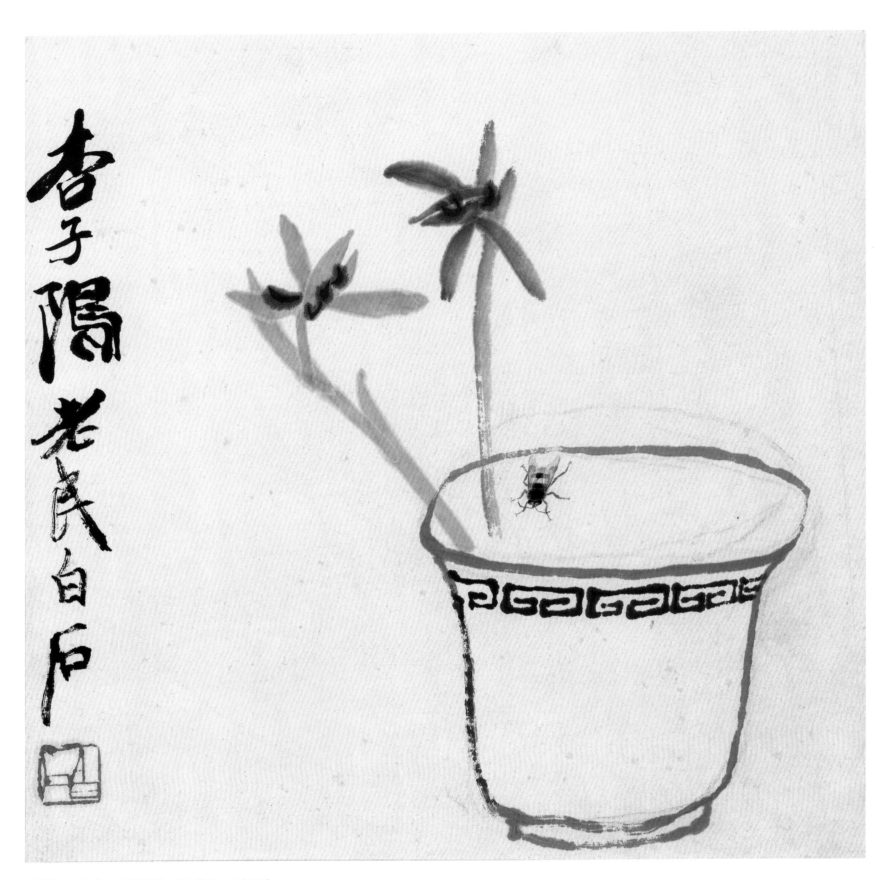

近现代　齐白石　兰草蜜蜂图　纸本设色　尺寸不详

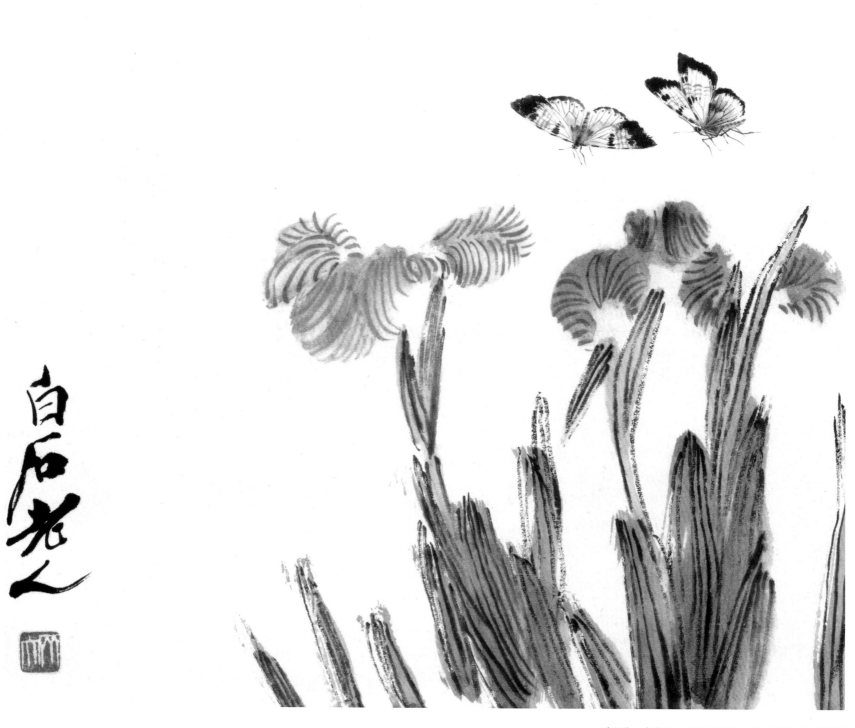

近现代　齐白石　幽兰蝴蝶图　纸本设色　尺寸不详

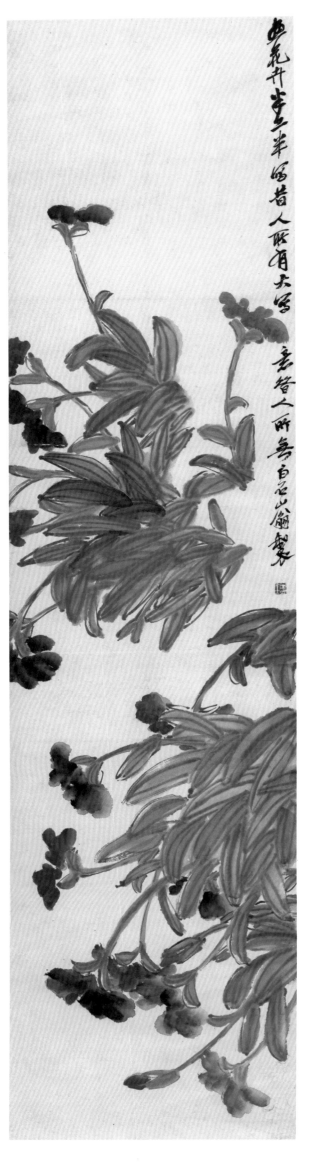

近现代　齐白石　兰图　纸本设色　纵 135.4 厘米　横 33.4 厘米